油畫

簡單易懂的混色教室

創造屬於自我的色彩！

前言

　　美術教育因過於奉行3原色原理，故與真實中的油畫有很大的差距。因油畫顏料中並無純粹的3原色，故做不出如理論所述的顏色而出現矛盾現象。之所以無法適切的實行油畫混色原理，原因可能在於顏料的選擇。

　　為尋求油畫顏料3原色，作者我嘗試了各種顏色，最後找到答案為「6原色」。只要3原色理論與油畫顏料6原色相結合，便能一舉解決顏色製造上的矛盾點。

　　本書並非完全偏向理論，另外還結合了混色的具體方式與印象派畫法，來加以解讀。

　　在覺得混色困難或色彩不鮮明前，只要能瞭解本書所述重點，即油畫顏料所含的顏色，如此便能自由的創造出各種色彩。

目次

版面設計＝(株)AIGI

攝影＝今井康夫

第1章
認識油畫顏料

本章將介紹「6原色」和其他常用的顏料，並且以解說各個顏料的特性以及與混色的關係為主。

油畫顏料及混色

油畫顏料與3原色理論不相符合

畫過畫的人都應該知道黃色加上藍色便成為綠色，加上紅色便成為橙色，這就是3原色理論。不過當套用此理論於油畫顏料中，將發現調出來的色彩可能變得混濁或暗淡，很難達到自己的理想顏色。

歸咎其原因應該在於顏料本身所包含的顏色。因為所有的油畫顏料中皆帶有二種以上的色彩，所以無法符合3原色原理。原本預計混合二色顏料，因沒有察覺此種現象結果便成了3色混合。

混色基本色應為6原色

雖然顏料色彩繁多，但只要從中選擇6色，便能夠簡單的解答混色的疑問。

右頁中的油畫全都是利用這6種顏色以及白色描繪而成。只要能理解這些油畫顏料中所含有的色彩，單是這6種顏色便能隨心所欲地創造出您想要的顏色。

油畫顏料因品牌不同，其色調也可能有所差異。在本書中所使用的是HOLBEIN工業的『ARTIST OIL COLOR』，關於採用的6種顏料色名在所有品牌中都找得到。因此就算色調上有所差異，但混色的基本觀念都是相同的。

右頁油畫是使用黃色 ： 檸檬黃及鎘黃色、藍色
：天藍色及群青色、紅色 ： 洋紅及鎘紅色等6色
及永久白所描繪而成的。

9

油畫顏料與3原色理論是否相符 ？

3原色理論的迷思

　　不論混合任何顏色皆無法做出黃、紅、藍三色，而這三色能毫無限制的創造出各種色彩，這就是3原色理論。也就是黃、藍混合成綠色，藍、紅混合成紫色，紅、黃混合成橙色，最後黃、紅、藍三色混合成黑色的理論。若將此觀念應用於混色是最好不過的了，但套用在油畫顏料時，卻出現「所謂原色中的紅色應該是哪一個顏料 ？」、「藍色與黃色的顏料色名又應該是什麼?」等等問題。

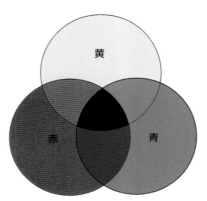

將3原色中各自相鄰的二色混合便可得到綠、紫、橙等2次色，3原色相混合便成為黑色。

紅色與藍相混便成了褐紫色

　　油畫顏料中的鎘紅色，除了紅色以外還帶有黃色，相同的天藍色除了藍色外七帶有黃色。雖然紅色與藍色混合應為紫色，但因為加上第三種顏色————黃色，因此變成近似暗褐色的紫。

鮮豔的紫色可由洋紅色及群青色混合而成，不過若選錯紅色與藍色顏料，便無法適用3原色理論。

<天藍色及鎘紅的混色>
因為這二種顏色除了各自的紅色及藍色外還帶有黃色，因此形成一朵顏色暗淡、不鮮艷的紫羅蘭。

<洋紅及群青的混色>
因帶有藍色的紅色（洋紅）及帶有紅色的藍色（群青），只有紅色及藍色的混合，因此變成一朵鮮艷紫色的紫羅蘭。

6原色為適合混色的油畫顏料

　　為了應用3原色理論，故需選擇適合的顏料，試看看是否能調出鮮艷的2次色。其選擇重點在於每種顏料所含的顏色。將範圍縮至最小後，得到了下列的6色顏料。

2色紅 ： 鎘紅色及洋紅色
2色藍 ： 天藍色及群青色
2色黃 ： 檸檬黃及鎘黃色

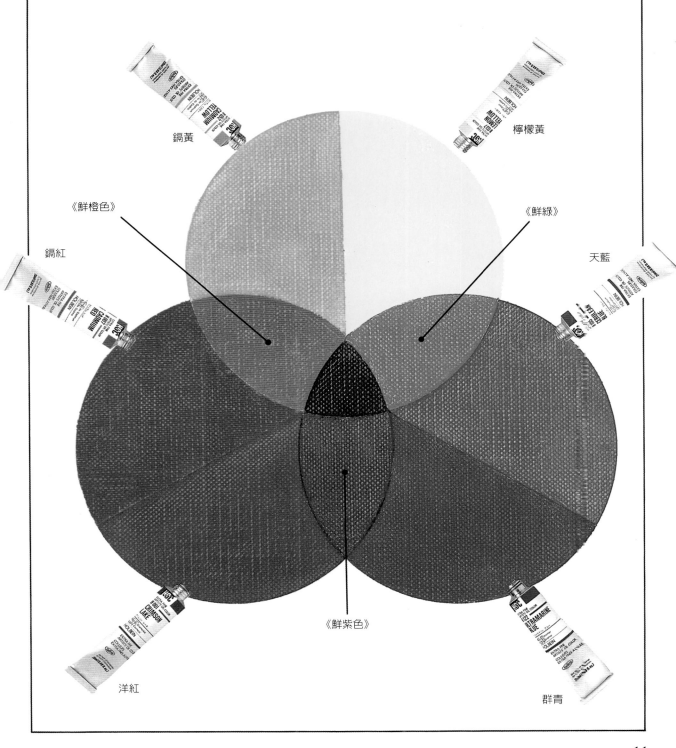

鎘黃

檸檬黃

《鮮橙色》

《鮮綠》

鎘紅

天藍

《鮮紫色》

洋紅

群青

鮮艷色彩和暗沉色彩的形成＝ 應用3原色理論的混色

製造鮮艷2次色時的顏料調配

　　將黃、藍、紅3原色與其各自相鄰顏色混合，便能形成綠、紫、橙等2次色。接下來就利用6色油畫顏料來試試看。藉由混合對象組合的調整可製造出鮮艷或暗沉的色彩。因為2次色只有2種色彩混合，因此只要能明瞭各種顏料所含有的顏色差異後再加以混色，便能做出鮮艷的色彩。

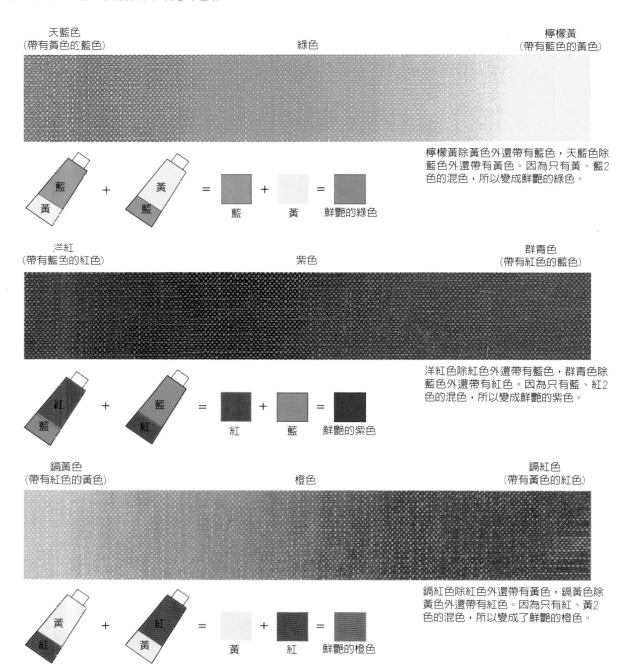

天藍色
（帶有黃色的藍色）　　　　　　綠色　　　　　　檸檬黃
（帶有藍色的黃色）

檸檬黃除黃色外還帶有藍色，天藍色除藍色外還帶有黃色。因為只有黃、藍2色的混色，所以變成鮮艷的綠色。

藍 黃 ＝ 藍 ＋ 黃 ＝ 鮮艷的綠色

洋紅
（帶有藍色的紅色）　　　　　　紫色　　　　　　群青色
（帶有紅色的藍色）

洋紅色除紅色外還帶有藍色，群青色除藍色外還帶有紅色。因為只有藍、紅2色的混色，所以變成鮮艷的紫色。

紅 藍 ＝ 紅 ＋ 藍 ＝ 鮮艷的紫色

鎘黃色
（帶有紅色的黃色）　　　　　　橙色　　　　　　鎘紅色
（帶有黃色的紅色）

鎘紅色除紅色外還帶有黃色，鎘黃色除黃色外還帶有紅色。因為只有紅、黃2色的混色，所以變成了鮮艷的橙色。

黃 紅 ＝ 黃 ＋ 紅 ＝ 鮮艷的橙色

製造暗沉2次色時的顏料調配

　　紅、黃、藍三色相混合變成黑色即為3原色理論。混合顏料中這三種顏色也可做出近似黑色的色彩，但卻不是黑色。因此顏料各自所含帶的顏色若有紅、藍、黃，便會調出暗沉的色彩。

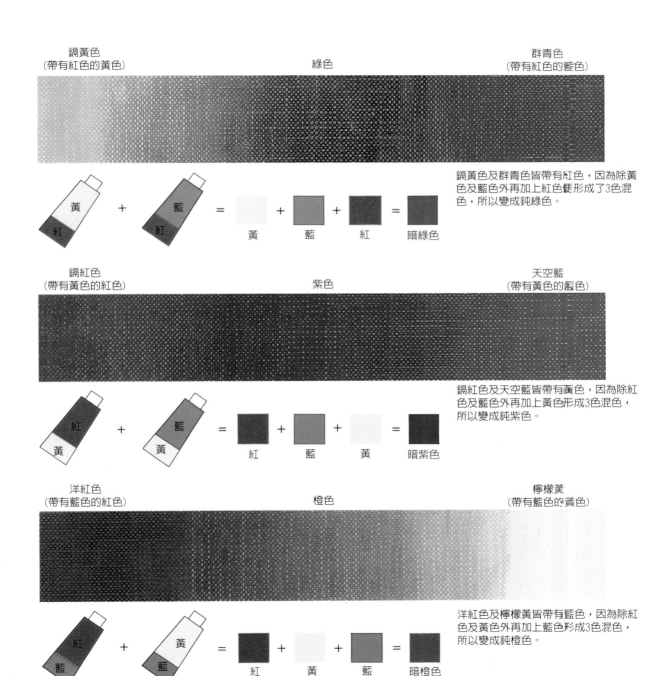

鎘黃色
(帶有紅色的黃色)　　　　　　　　　　　　綠色　　　　　　　　　　　　群青色
(帶有紅色的藍色)

黃 ＋ 藍 ＝ 黃 ＋ 藍 ＋ 紅 ＝ 暗綠色
紅　　　紅

鎘黃色及群青色皆帶有紅色，因為除黃色及藍色外再加上紅色便形成了3色混色，所以變成鈍綠色。

鎘紅色
(帶有黃色的紅色)　　　　　　　　　　　　紫色　　　　　　　　　　　　天空藍
(帶有黃色的藍色)

紅 ＋ 藍 ＝ 紅 ＋ 藍 ＋ 黃 ＝ 暗紫色
黃　　　黃

鎘紅色及天空藍皆帶有黃色，因為除紅色及藍色外再加上黃色形成3色混色，所以變成鈍紫色。

洋紅色
(帶有藍色的紅色)　　　　　　　　　　　　橙色　　　　　　　　　　　　檸檬黃
(帶有藍色的貢色)

紅 ＋ 黃 ＝ 紅 ＋ 黃 ＋ 藍 ＝ 暗橙色
藍　　　藍

洋紅色及檸檬黃皆帶有藍色，因為除紅色及黃色外再加上藍色形成3色混色，所以變成鈍橙色。

13

混色金字塔

　　將紅、黃、藍3原色改換成6色的油畫顏料，其混色後的狀態自成一金字塔。黃色為鎘黃及檸檬黃、藍色為天藍色及群青、紅色為洋紅及鎘紅。因各種顏色皆受到彼此的影響，在相互混合的過程中自能瞭解其變化。

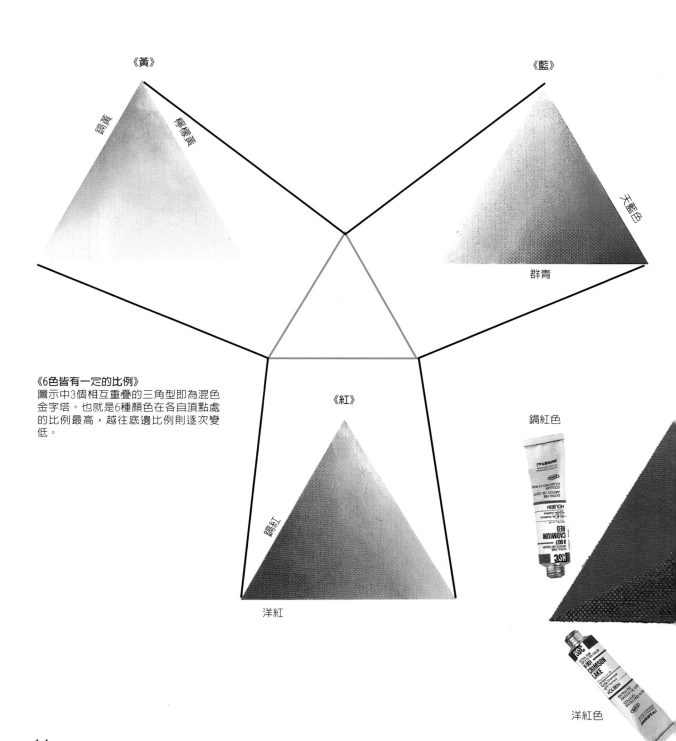

《黃》

鎘黃

檸檬黃

《藍》

天藍色

群青

《6色皆有一定的比例》
圖示中3個相互重疊的三角型即為混色金字塔。也就是6種顏色在各自頂點處的比例最高，越往底邊比例則逐次變低。

《紅》

鎘紅

洋紅

鎘紅色

洋紅色

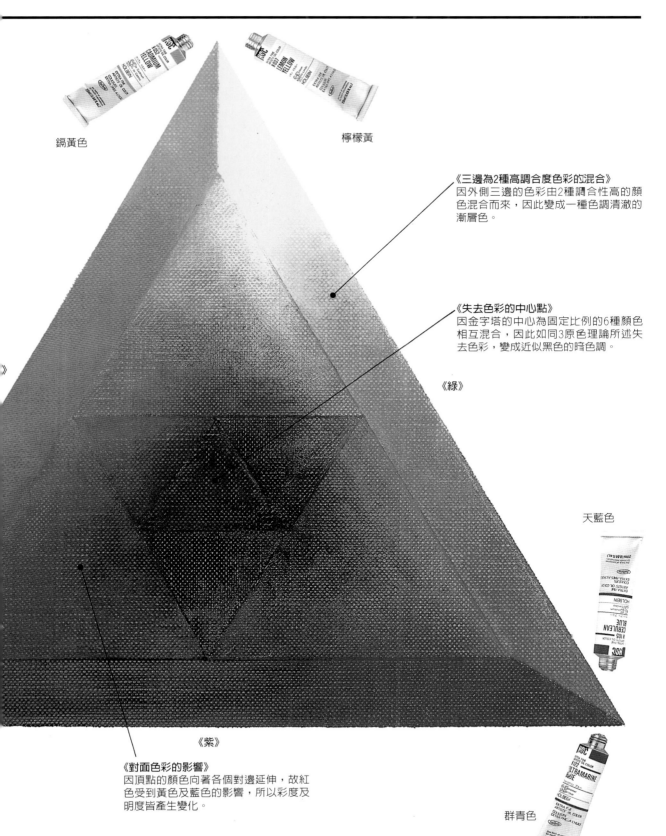

鎘黃色

檸檬黃

《三邊為2種高調合度色彩的混合》
因外側三邊的色彩由2種調合性高的顏色混合而來，因此變成一種色調清澈的漸層色。

《失去色彩的中心點》
因金字塔的中心為固定比例的6種顏色相互混合，因此如同3原色理論所述失去色彩，變成近似黑色的暗色調。

《綠》

天藍色

《紫》

《對面色彩的影響》
因頂點的顏色向著各個對邊延伸，故紅色受到黃色及藍色的影響，所以彩度及明度皆產生變化。

群青色

15

檸檬黃 = 帶藍的寒色系黃色

檸檬黃為近似帶藍的綠色的寒色系，屬明度及彩度皆高的黃色。是種具透明感的明亮黃色。與橘色陰影及黃綠色嫩葉、經日照的亮綠色相混合即能發揮效果。

黃 藍

檸檬黃為帶藍的寒色。

可調配下列顏色

《淺綠色》
1. 少量的檸檬黃色
2. 較多的鉻綠色
3. 少量的鈷黃色

以鉻綠色為基調，調整各色比例。若調高檸檬黃的比例，將變成鮮豔的黃綠色。

《翡翠綠》
1. 較多的鉻綠色
2. 少量的檸檬黃色
3. 微量的白色

若鉻綠色的量偏多，則為深綠色，檸檬黃量偏多則為黃綠色。

《藍灰色》
1. 少量的檸檬黃色
2. 少量的群青色
3. 較多的天藍色
4. 最多量的永久白

以增減白色量來調整明亮度，可用於遠空及藍色雪山等中間色。

黃色又分為寒色系及暖色系

通常黃色被歸類於暖色系，但在本書中則將檸檬黃歸類於寒色系，鎘黃歸類於為暖色系。只要將這二色並列比較，即能發現帶藍的檸檬黃感覺冷冷的，而帶紅的鎘黃則有暖和的感受。因寒色具有後退感的特質，因此在表現暖色系的黃色或橙色系物體的陰影時，透過混色更能發揮效果。

寒色系的檸檬黃帶有後退的感覺。

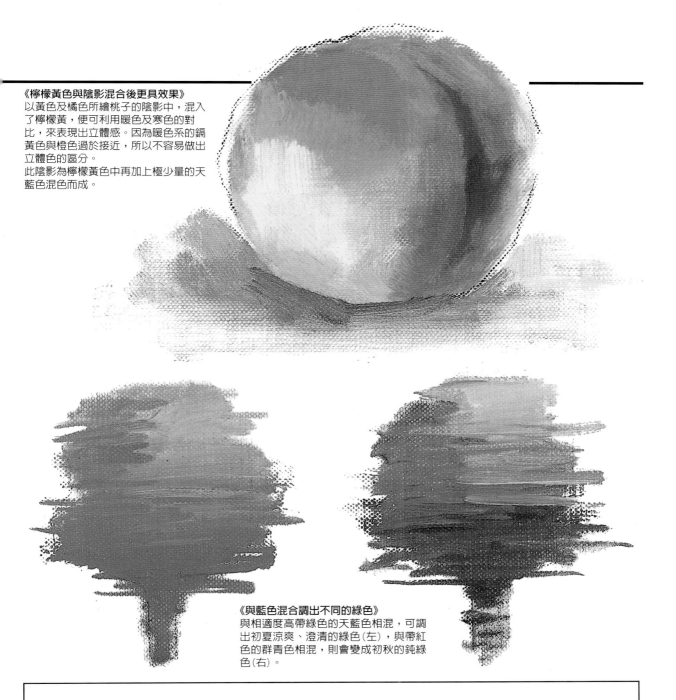

《檸檬黃色與陰影混合後更具效果》
以黃色及橘色所繪桃子的陰影中，混入了檸檬黃，便可利用暖色及寒色的對比，來表現出立體感。因為暖色系的鎘黃色與橙色過於接近，所以不容易做出立體色的區分。
此陰影為檸檬黃色中再加上極少量的天藍色混色而成。

《與藍色混合調出不同的綠色》
與相適度高帶綠色的天藍色相混，可調出初夏涼爽、澄清的綠色(左)，與帶紅色的群青色相混，則會變成初秋的鈍綠色(右)。

檸檬黃色的種類

《永久檸檬黃色》
經常被用來代替檸檬黃色。

《鎘檸檬黃色》
著色力比檸檬黃強。

《淺檸檬黃色》
比檸檬黃明亮的低彩度色彩。

鎘黃色 = 帶紅的暖色系黃色

在著色力強的不透明黃色中，鎘黃色是彩度最高的顏料。因爲屬帶紅的黃色，因此與帶藍的檸檬黃相比較，便被區分爲暖色系。單獨使用時可增加紅色及橙色的亮度，若運用於混色，更能表現帶有橘色的黃色楓葉效果

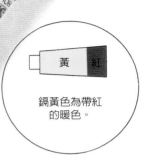

鎘黃色為帶紅的暖色。

可調配下列顏色

《粉綠(compose green)》
1. 較多的鎘黃色
2. 少量的鉻綠色
3. 最多量的永久白

《鎘綠中間色》
1. 少量的鎘黃色
2. 較多的鉻綠色

《珊瑚色》
1. 較多的鎘黃色
2. 少量的鎘紅橘色
3. 最多量的永久白

《讓黃褐色更鮮艷》

為表現凹凸感，需使暗黃褐色更鮮明。

混合少量的鎘黃色便可提高彩度。

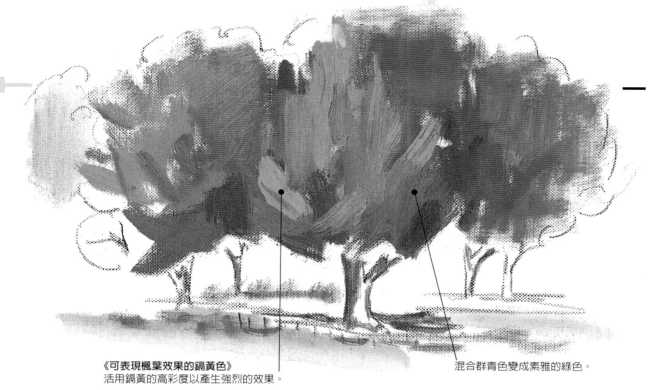

《可表現楓葉效果的鎘黃色》
活用鎘黃的高彩度以產生強烈的效果。

混合群青色變成素雅的綠色。

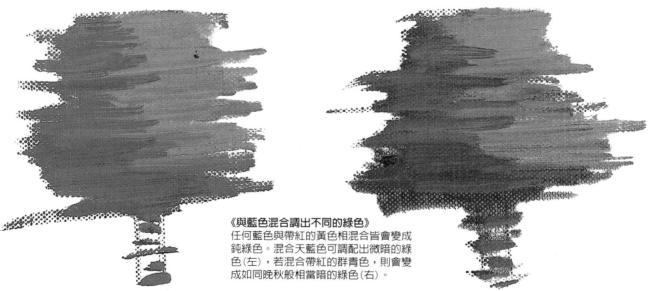

《與藍色混合調出不同的綠色》
任何藍色與帶紅的黃色相混合皆會變成
鈍綠色。混合天藍色可調配出微暗的綠
色（左），若混合帶紅的群青色，則會變
成如同晚秋般相當暗的綠色（右）。

鎘黃色的種類

《亮鎘黃色》
帶紅的亮黃色。

《永久黃》
鎘黃色的代用色。

《深鎘黃色》
紅度強烈的黃色。

洋紅色＝帶藍的寒色系紅色

　　洋紅色在所有寒色系紅色色彩中，是屬於最暗沉且具透明感的顏色。一般稱爲「深紅色」，與白色混合可調出粉紅色系的色彩，與調合度高的群青色相混則會變成鮮紫色，因此是種不可或缺的顏色。因爲屬帶藍的寒色系，所以與紅色的水果或布料的陰影部分相混色，更能發揮功效。

洋紅色爲帶藍的寒色系紅。

可調配下列顏色

《印度紅》
1. 少量的洋紅色
2. 較多的鈷黃色

若增加洋紅色的量則偏向褐色系。

《暗綠色》
1. 微量的洋紅色
2. 較多的鉻綠色
3. 最多量的鈷黃色

將鉻綠色及鈷黃色所調配出的綠色混合洋紅色，則會降低彩度變成素雅的綠色。

《紫灰色》
1. 少量的洋紅色
2. 微量的鈷藍色
3. 較多量的群青色
4. 最多量的永久白

白色混合洋紅色及鈷藍色調成亮紫色之後，再利用群青色調整藍度。

寒色系紅及暖色系紅

一般將紅色歸類於暖色系，但因爲洋紅色爲帶藍的紅，因此在本書中將之歸類於寒色系。至於另一紅色的鎘紅色，則因爲帶黃因此歸爲暖色系。於紅色物品的陰影部分混合寒色系的洋紅色，便能表現立體感。

寒色系的洋紅色帶有後退的感覺。

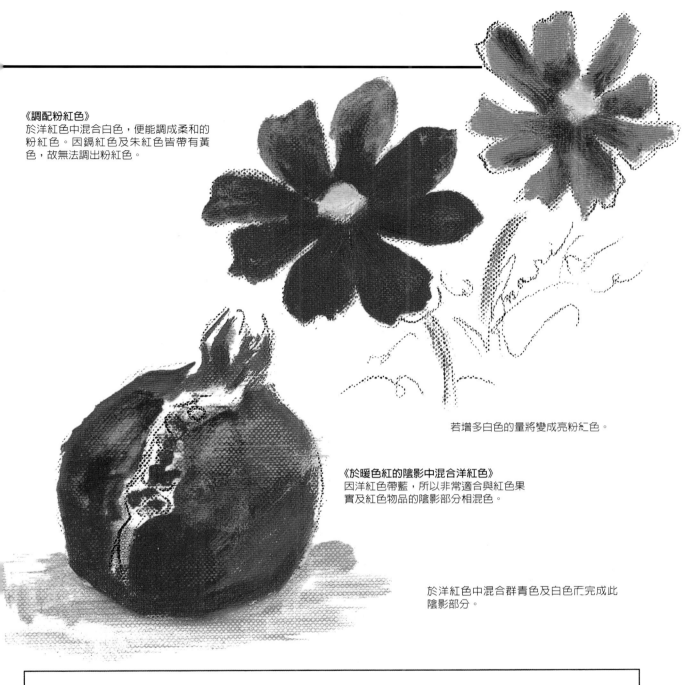

《調配粉紅色》
於洋紅色中混合白色，便能調成柔和的
粉紅色。因鎘紅色及朱紅色皆帶有黃
色，故無法調出粉紅色。

若增多白色的量將變成亮粉紅色。

《於暖色紅的陰影中混合洋紅色》
因洋紅色帶藍，所以非常適合與紅色果
實及紅色物品的陰影部分相混色。

於洋紅色中混合群青色及白色正完成此
陰影部分。

洋紅色的種類

《玫瑰紅》
紅紫色調的粉紅色。

《胭脂紅》
帶紫的紅色。

《桃紅色》
最像粉紅的粉紅色。

鎘紅色＝帶黃的暖色系紅色

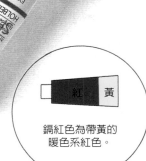

帶黃的高彩度鎘紅色，在所有顏料中為最出眾的紅色之王。雖鎘色系列原本即為不透明、著色力強的顏料，但其中鎘紅色是最能表現自我主張的強烈色彩。若能巧妙運用於混色中，便能巧妙地表現出人類皮膚中的微妙紅度。

鎘紅色為帶黃的
暖色系紅色。

可調配下列顏色

《暖鉻色》
1. 較多的天藍色
2. 少量的鎘紅色
3. 較多的鎘黃色
4. 最多量的永久白

調整白色量可控制肌膚中微妙的亮度。倘若不混以白色，將變成高彩度的橙色。

《淡紅色》
1. 較多量的鎘紅色
2. 少量的二綠色

當利用二綠色混色來調成褐色的同時，也會降低鎘紅色的彩度。

《膚色》
1. 少量的鎘黃色
2. 微量的鎘紅色
3. 較多量的永久白

與任何顏色皆相適，為稍微帶黃的中間色。

《提高紅褐色的彩度》
為表現立體感而使用大量的白色，因而變成一顆缺乏色彩的蘋果。在此可利用帶黃的鎘紅色及帶紅的鎘黃色來提高蘋果的彩度。陰影部分為帶藍的洋紅色。

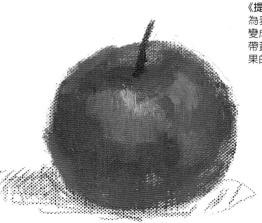

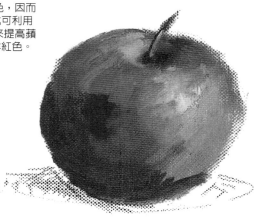

活用鎘紅色

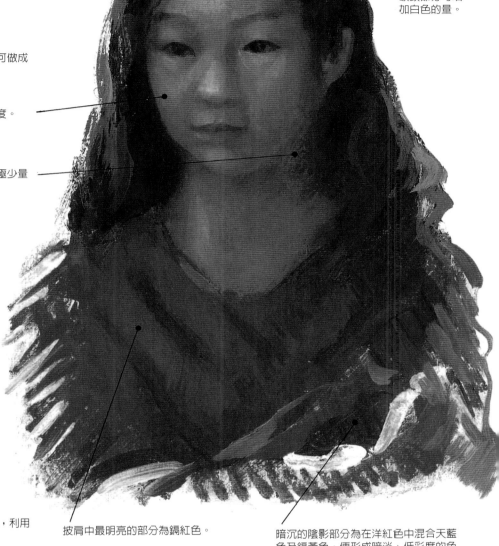

《調配膚色》
於鎘紅色及鎘黃色中混合白色便可做成膚色。

稍微增加鎘紅色可做出微妙的紅度。

陰影部分除洋紅色以外，還混合極少量的天藍色及檸檬黃。

額頭部分可增加白色的量。

<以高低彩度來表現立體感>
運用原始的洋紅色不加任何顏色，利用彩度差來表現立體感。

披肩中最明亮的部分為鎘紅色。

暗沉的陰影部分為在洋紅色中混合天藍色及鎘黃色，便形成暗淡、低彩度的色彩。

鎘紅色的種類

《朱紅色》
顏料工具中的傳統紅色。

《法國朱紅色》
與白色混合而成為沉穩的紅色。

《緋紅色》
帶黃的朱紅色。

天藍色 = 帶黃的寒色系清爽藍色

　　天藍色為寒色系中帶黃的不透明顏色。比常用於天空色彩的鈷藍色及群青色更適合當成清爽藍色來運用。此色彩相當符合風景畫中表現遠處綠色部分及近似藍綠色的天空和大海。與帶藍的檸檬黃相適度高，相混色時可調配出清澈的綠色。

| 藍 | 黃 |

天藍色為帶黃的寒色系藍。

可調配下列顏色

《氧化鉻》
1. 少量的天藍色
2. 較多的鎘黃色

因鎘黃色帶紅，因此變成素雅的暖色調綠色。

《水平線藍》
1. 最多量的永久白
2. 少量的天藍色
3. 微量的鉻綠色

低彩度的亮藍中間色。使用於遠空及明亮的藍色。

《馬斯橘》
1. 少量的天藍色
2. 較多量的鎘黃色
3. 少量的鎘紅色

以鎘黃色及鎘紅色調配一鮮豔橙色，再使用天藍色調暗。

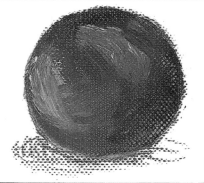

寒色系藍及暖色系藍

一般將藍色歸類於寒色系，但本書中將帶黃的天藍色歸類於寒色系，帶紅的群青色則歸於暖色系。只要將這二色並列比較，即能發現天藍色感覺冷冷的，而群青色因帶有紅色所以有暖和的感受。

寒色系的天藍色帶有後退的感覺。

《投影的表現》
以寒色系的天藍色來表現吊掛物品的投射陰影。在繪畫中，並非所有的陰影都得使用黑色才行。

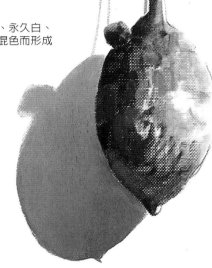

利用天藍色、永久白、檸檬黃相互混色而形成此陰影。

天藍色的種類

《錳藍色》
近似透明綠色，著色力強的寒色。

《海德軍藍色》
具著色力，加上微量的白色即變成鮮艷的藍色。

使用於遠景的色彩

將近似綠色的天藍色與基調色相混合，便能展現夏季的遠景山峰及森林樹木的味道。

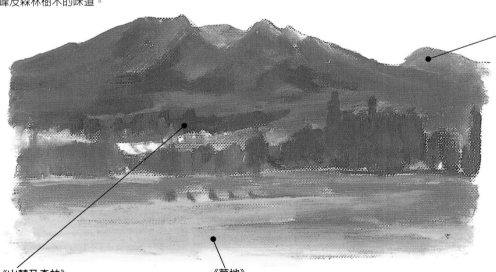

《遠山》
於天藍色及白色中，加上微量的檸檬黃色。

《山麓及森林》
將微量的天藍色、白色、洋紅色相混合，使色調變暗。

《草地》
以天藍色及檸檬黃色調配成清澈的綠色。

群青色 = 帶紅的暖色系藍色

因群青色帶有紅色，所以類屬於暖色系藍色。在藍色系列中雖為中彩度，但為暗透明色。因與白色相混合能使顏色更明顯，因此運用上傾向於遠處藍色雪山。與帶藍的洋紅色相適度高，故能做成清澈的紫色。

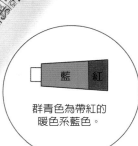

群青色為帶紅的暖色系藍色。

可調配下列顏色

《淺綠黃》
1. 微量的洋紅色
2. 少量的群青色
3. 較多量的鈷黃色

利用鈷黃色及群青色調成綠色後，再以洋紅色加以調整。以溶劑溶解時，可提高透明度。

《綠灰色》
1. 較多量的群青色
2. 少量的洋紅色
3. 較多量的鎘黃色
4. 最多量的耐久白

以鎘黃色及群青色做成綠色後，再利用洋紅色加以調整。因屬略為素雅的綠色，因此適用於樸實的田園風光。

《淡紅灰色》
1. 少量的群青色
2. 較多量的洋紅色
3. 少量的鎘黃色
4. 最多量的永久白

以白色補足洋紅色與群青色所調成紅紫色的亮度後，再以鎘黃色加以調整。

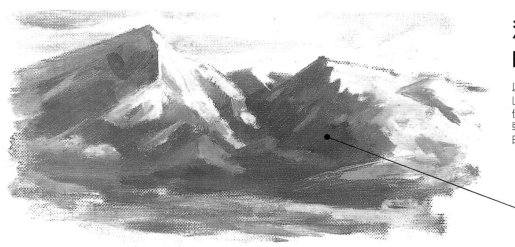

活用於雪景的陰影

以群青色來表現光亮雪山的陰影部分，效果更佳。不論是明亮的陰影或暗淡的陰影都可使用白色及洋紅色來調整。

於群青色中加上微量的白色及洋紅色。

《彩度太高則無法做成陰影》

因鈷藍色與群青色同類，屬低明度的暗藍色。不過因彩度高，若直接使用於陰影處，將產生凸出畫面的強烈感。因此當用來表現陰影時，需混合補色的橙色及褐色，以降低彩度。

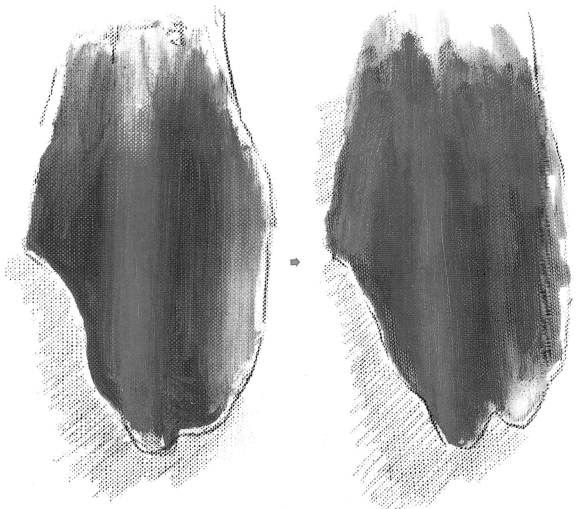

單獨使用鈷藍色時，因高彩度所以產生凸出畫面的感覺。

混合極少量的紅褐色，以降低彩度。

鎘紅色的種類

《鈷藍色》
藍色中彩度最高的顏料。

《淡群青色》
略為明亮的暖色系藍。

《淡鈷藍色》
比鈷藍色略為明亮的藍。

耐久白＝6原色與白色的混色

 利用6原色來進行混色時，白色是不可欠缺的顏料。雖爲最常使用的顏料，但若用量過高則會造成整個畫面變成暗淡的中間色，色彩也變混濁。與白色混合可提高亮度，相對的顏色會變暗、降低彩度。所以除了明暗之外，也得注意彩度問題，小心的調配顏色。雖白色也區分成好幾種，但本書皆以適用初步混色的耐久白來進行混色。

《混合白色做成明亮的中間色》

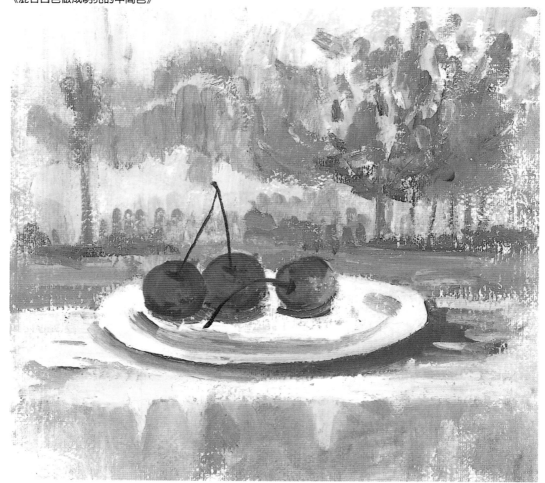

為能以中間色來表現屋外明亮的氣氛，幾乎所有的顏色都必需再混合白色。不過本畫中的主要物 — 櫻桃及其上方的黃綠色，需混合極少量的白色，以保持顏色的彩度。

明度
＝色彩的明暗度

色彩的明暗程度便稱為明度。由明度的控制可表現立體感及遠近感，利用明暗的對比，則可更明確表達欲凸顯的主要物體。左側的草莓因明暗對比效果而顯得更凸出，但右側的草莓因較暗沉，且明度與背景相近，故表現出深度感。

《運用明暗對比以產生視覺差異》
左側的草莓是於鎘紅色中混合白色而變成明亮的紅色。因亮紅色與背景的暗色形成對比，故顯得突出。右側的草莓則為鎘紅色中混合白色及褐色而變暗。因與背景色和明度相差無幾，所以看來並不清楚。

《藉由混合暗色及白色來控制明度》
任何顏色與白色相混皆會變明亮。另外與混合紅、藍、黃三色所做出近黑色的灰色相混，顏色即可變暗。

檸檬黃、洋紅色、群青色與暗色或白色相混，可調出各種明度的中間色。

色彩明暗度的對比效果

　　於明亮色彩中放置暗色、暗淡色彩中放置亮色，都能使顏色及形狀更為明顯。此種明暗差距越強，吸引視線的效果便越好。相反的明暗對比越少，因相互溶合而變弱，也就緩和其緊張感。

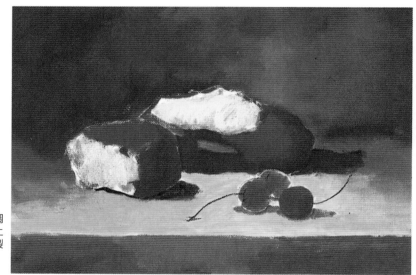

《初期的明暗計畫》
讓麵包紅褐色的表皮溶於背景中，強調麵包中的明亮部分。另外在光亮桌面上的3粒櫻桃，則以暗色團狀來處理，製造明暗的對比效果。

《利用背景明暗度表現物體強度》
這二朵花雖為相同色調，但因為各自背景的明暗度不同，產生視覺上強(左邊)弱(右邊)不同。

背景越暗，主體看來越搶眼。

背景一變亮，因與花朵相溶故看起來較不顯眼。

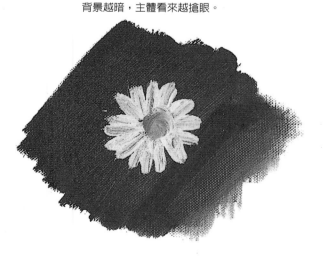

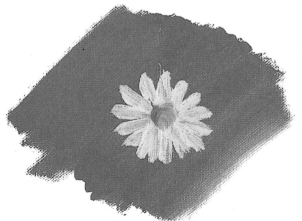

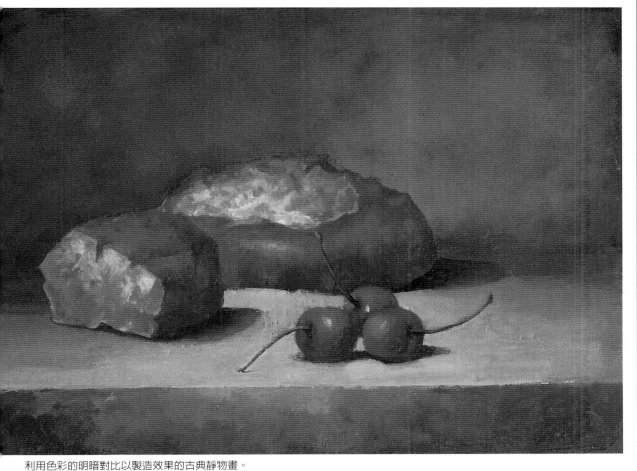

利用色彩的明暗對比以製造效果的古典靜物畫。

《櫻桃的彩度控制》
因以紅褐色的明暗為基調，故提高櫻桃的紅色彩度，創作色
彩上的變化。

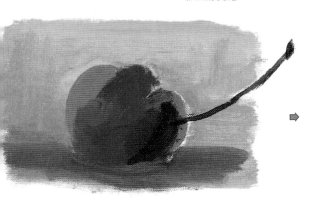 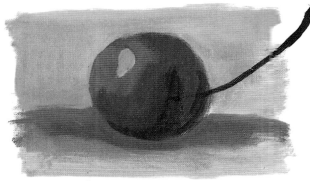

在明亮面上，以鎘紅色及鎘黃色做成鮮艷的橙色。陰影部分　　於鎘黃色中加上輝度或活用鎘紅色中的紅色，以再复提高部
則在洋紅色中，加入極少量以檸檬黃色及天藍色調成的綠色　　分彩度。
，降低彩度做成暗紅色。

彩度 = 色彩的鮮艷程度

即使相同的顏色之中，也可區分為高彩度的豔色及低彩度的鈍色。色彩的鮮艷程度對觀看者來說，變成一種色彩強弱差異的訴求。若想利用混色做成高彩度時，最好先理解各種顏料中所含的顏色，再選擇相配度高的顏料。至於各組混色顏料中所含帶的顏色則以紅與藍、紅與黃、黃與藍等兩色組合最為合適，故能調配出高彩度的色彩。紅、黃、藍與顏料中所含色調若共有3種顏色，則會降低彩度。

因為左側的草莓為直接以高彩度的鎘紅色塗繪而成，所以感覺非常鮮艷、強烈。相對的右側的草莓則在鎘紅色中混合白色及綠色，因此彩度降低，感覺也較不明顯。

《以混色做出高低彩度的橙色》
鎘紅色（帶黃的紅色）及鎘黃色（帶紅的黃色）相混合，變成高彩度的橙色。

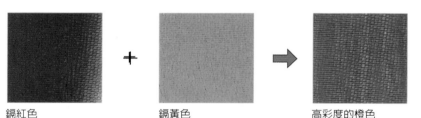

鎘紅色　　　　＋　　　　鎘黃色　　　　➡　　　　高彩度的橙色

洋紅色（帶藍的紅色）及檸檬黃色（帶藍的黃色）相混合，因為顏料本身的顏色再加上藍、紅、黃三色而變成低彩度的橙色。

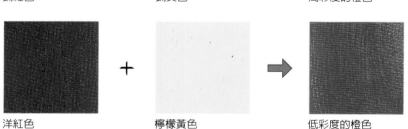

洋紅色　　　　＋　　　　檸檬黃色　　　　➡　　　　低彩度的橙色

鎘黃色　　　　　　　　　　　　　　　　　　　　　　天藍色

鎘紅色　　　　　　　　　　　　　　　　　　　　　檸檬黃色

《2次色顏料的混色皆為低彩度色彩》
鎘紅色與鎘黃色所調配的橙色屬高彩度。綠色也因天藍色（帶黃的藍色）和檸檬黃色（帶藍的黃色）而變成高彩度。但當橙色與綠色相混合時，因所含帶的黃、藍、紅三色變成加法混色，故形成低彩度的顏色。

繪畫中的彩度運用

即使被描繪對象的整體色彩看來非常鮮艷，但仍應清楚表達出強力訴求之處。具強烈感的色彩若不調整彩度，那麼只會讓畫面變得散漫。因此必須在整個畫面中某處設置一個焦點，除此之外的地方皆需降低彩度，以清楚強調訴求點。

本圖的色彩結構為以穿著紅色及黃色服裝的人物當成吸引視線的焦點，再讓視線移轉至橙色的屋頂。現實中的橙色屋頂色彩更鮮艷，但因為焦點已定在人物，所以降低橙色的彩度。若前、後方橙色的彩度皆為高彩度，則使畫面變得散漫。

《以彩度高低不同表現遠近感》

將前方橙色屋頂的彩度提高，但後方的屋頂則增加白色的混合量，以降低彩度。

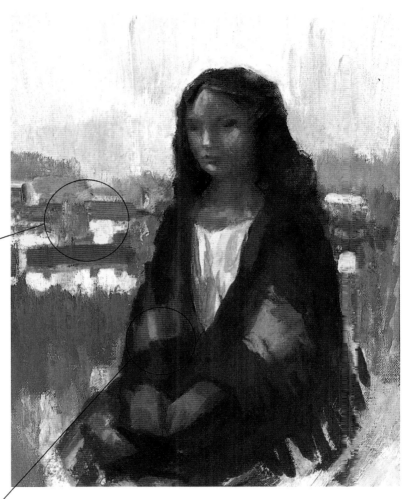

《改變衣服皺折處的彩度》
以改變黃色及紅色衣服的彩度來表示皺折的高低點。於皺折高處使用高彩度的鎘紅色和鎘黃色，低處在紅色部分則使用低彩度的鎘紅色及天藍色的混合，黃色部分為鎘黃色、洋紅色及群青色的混合。

印象派的色彩運用 = 低彩度的中間色

中間色因顏色混濁通常大家皆敬而遠之，但混濁的原因終究起始於混色及其本身。有些中間色單獨一色使用時很難被認同，但是卻具有凸顯同邊色彩的功能因而很活躍。印象派畫家被認為是最能巧妙運用中間色，不過實際上卻在於他們混濁顏色的高明技巧。也有人說混合3種顏色以上會變混濁或幾種顏色相混合便會變色等等，其實並不需要那麼神經質。

《混合白色做成中間色》
將紅、藍、黃色系的顏料或2次色混合2、3色形成鈍色，然後再加上白色調整明度，來做出各式各樣的中間色。

《黃褐色的銀杏》
先混合鎘黃色（帶紅的黃色）及天藍色（帶黃的藍色）成鈍黃綠色後，再加上白色製造亮度。最後再混以極少量的鎘紅色（帶黃的紅色）變成柔和的黃褐色。

《遠景建築物為帶藍紫色的中間色》
混合群青色（帶紅的藍色）及洋紅色（帶藍的紅色）做成鮮艷的藍紫色，然後混合一點點屬紫色補色的鎘黃色（帶紅的黃色）調成鈍藍紫色，最後再補足白色以調整亮度。

《前方暗紫色的建築物》
與遠景建築物相同使用群青色及洋紅色混合成藍紫色，然後加上多量的鎘黃色做成更暗的鈍色。至於白色也一樣只要加上一些，調成暗藍紫色的中間色。

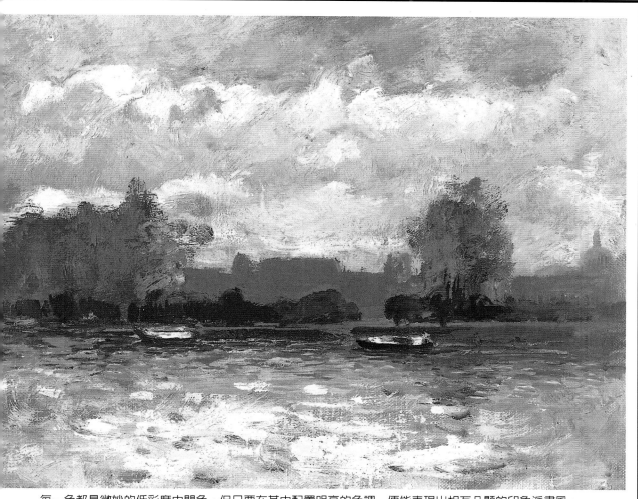

每一色都是微妙的低彩度中間色,但只要在其中配置明亮的色調,便能表現出相互凸顯的印象派畫風。

檸檬黃色	洋紅色	群青色

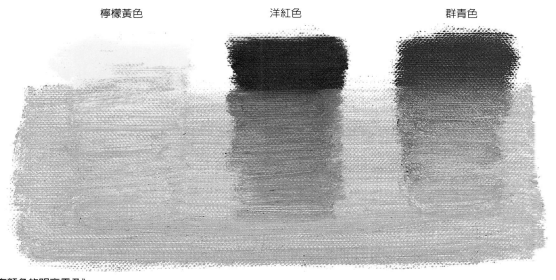

《帶有顏色的明亮雲朵》
以較多量的白色混以黃、藍、紅便能做出明亮的灰色。因為具有白色的亮度,所以稍微增減混合色的量便看得出效果。混合極少量的任一顏色,也能調出帶有特別色調的灰色。

黃赭色＝帶有黃紅藍的中間色

在黃色種類中黃赭色為明度及彩度皆低的中間色，無論與何種顏色混合都很適宜，為最普遍的顏料。因為是一種除黃色以外，還帶有紅色、藍色及白色的不透明中間色，因此多少能降低彩度高的顏色，運用於略微調整明度及色相時非常的便利。

黃赭色為含多量黃色的中間色。

可調配下列顏色

《古代紅》
1. 少量的黃赭色
2. 最多量的洋紅色
3. 較多量的鎘紅色
4. 微量的永久白

於洋紅色及鎘紅色所調出的紅色中，加上黃赭色和白色，一降低彩度便會變成素雅的暖色調紅色。

《拿坡里黃》
1. 少量的黃赭色
2. 微量的鎘黃色
3. 最多量的永久白

於黃赭色及鎘黃色所調出的黃色中混合白色製造亮度。原始的顏色就如同拿坡里的泥土所做成的明亮黃色。

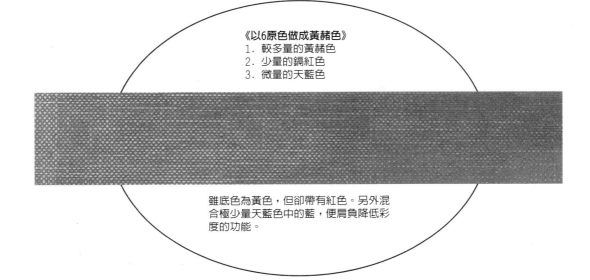

《以6原色做成黃赭色》
1. 較多量的黃赭色
2. 少量的鎘紅色
3. 微量的天藍色

雖底色為黃色，但卻帶有紅色。另外混合極少量天藍色中的藍，便肩負降低彩度的功能。

黃赭色與基調色的混色

經常被運用於晚秋中的枯黃草木。黃赭色中混合紅色將變
成柔和的膚色，混合藍色則變成素雅的暖和綠色。

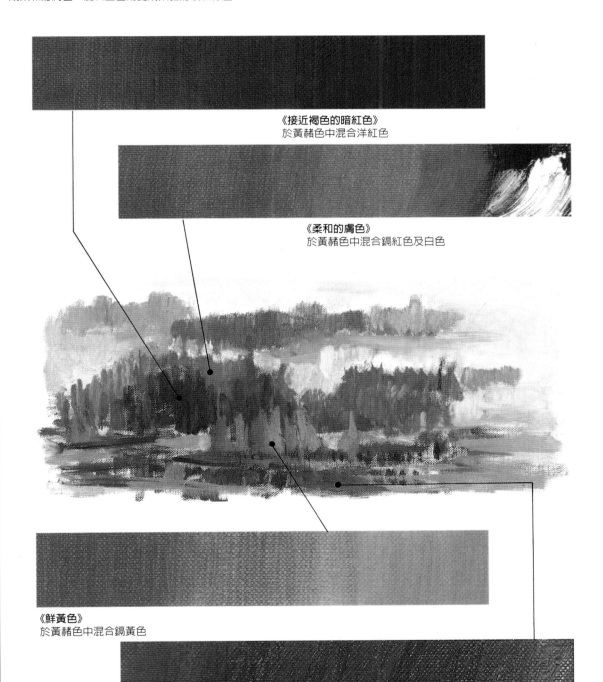

《接近褐色的暗紅色》
於黃赭色中混合洋紅色

《柔和的膚色》
於黃赭色中混合鎘紅色及白色

《鮮黃色》
於黃赭色中混合鎘黃色

《溫暖的素雅綠色》
於黃赭色中混合天藍色

朱紅色 = 帶黃的暖色系朱紅色

在油畫顏料的組合中,一定有不透明的鮮豔朱紅色,其為6原色中鎘紅色的同類。想調製鮮橘色時,需與帶紅的鎘黃色相混色。與檸檬黃相混則變成素雅的低彩度橘色。

朱紅色為帶黃的朱色。

可調配下列顏色

《明亮淡紅色》
1. 較多量的朱紅色
2. 少量的墨綠色

混合少量屬紅色補色的綠色,便能調出素雅紅色系的褐色。

《亮粉紅色》
1. 少量的朱紅色
2. 較多量的曙紅色
3. 最多量的永久白

白色中混合曙紅色變成寒色系的粉紅色後,再以朱紅色調整。可用於具明亮色彩的紅色系物體。

《以6原色做成朱紅色》
1. 同量的鎘紅色
2. 同量的鎘黃色

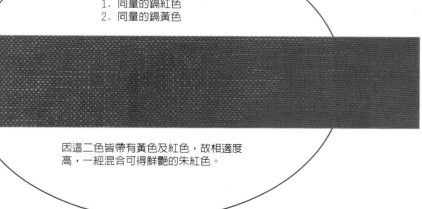

因這二色皆帶有黃色及紅色,故相適度高,一經混合可得鮮豔的朱紅色。

朱紅色與基調色的混色

明亮且彩度高的鮮橘色,是由帶黃的朱紅色及相 彰度高、帶紅的鎘黃色混合而來。至於低彩度的鈍橘色則為混以極少量具補色效果的綠色而成。

《高彩度的鮮橘色》
於朱紅色中混合鎘黃色

《略低彩度的橘色》
於朱紅色中混合淺綠色

《低彩度的暗紅色》
於朱紅色中混合洋紅色與淺綠色

《暗橘色》
於朱紅色中混合天藍色

褐色 = 混色為降低彩度的特效藥

因為接近褐色的暗褐色系含有紅、藍、黃，因此可與任何顏色相混。褐色的明度及彩度皆低，所以是使其他顏色變暗或降低彩度的特效藥。不過若過於依賴褐色及白色來控制明暗，那麼整個畫面便會因染成褐色而變得單調。

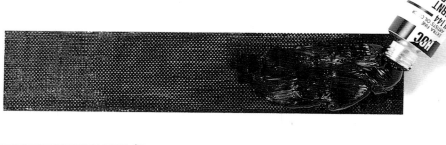

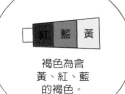

褐色為含黃、紅、藍的褐色。

可調配下列顏色

《青綠色》
1. 少量的褐色
2. 少量的天藍色
3. 較多量的淺綠色
4. 少量的永久白

變成柔和色調的綠色。此混色打算利用褐色來抑制淺綠色的彩度。

《印度紅》
1. 褐色
2. 鎘紅色
3. 較多量的洋紅色
4. 微量的永久白

一增加鎘紅色的量，則會變成帶溫暖感的褐色。

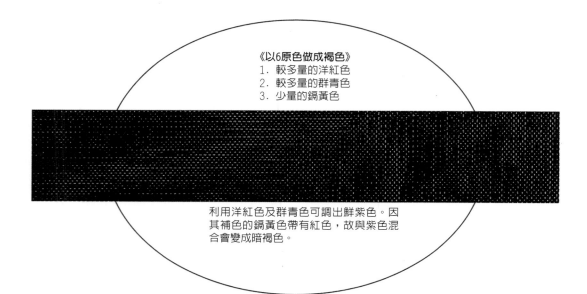

《以6原色做成褐色》
1. 較多量的洋紅色
2. 較多量的群青色
3. 少量的鎘黃色

利用洋紅色及群青色可調出鮮紫色。因其補色的鎘黃色帶有紅色，故與紫色混合會變成暗褐色。

褐色與基調色的混色

褐色的岩石肌理是以褐色及白色為底色,再以其他顏色調整明暗以表現立體感。

1.《明亮的岩石肌理》
於褐色中混合白色、鎘黃色及鎘紅色

2.《最明亮的岩石肌理》
於褐色中混合白色及鎘黃色

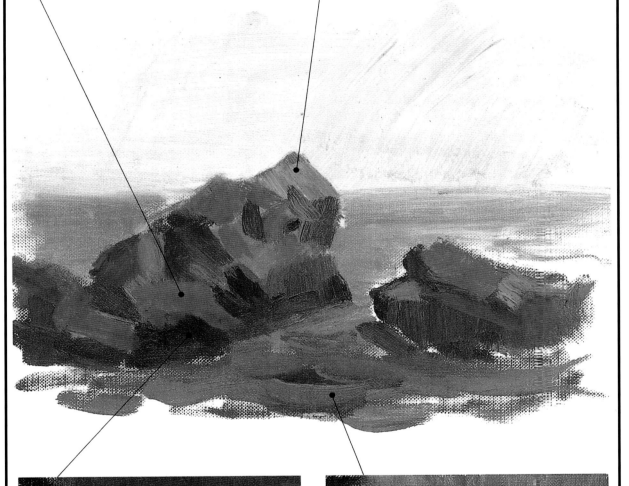

3.《陰暗的岩石肌理》
於褐色中混合白色、洋紅色與鎘紅色

4.《波浪的顏色》
於褐色中混合白色、天藍色而成的中間色

淺綠色 =帶黃的亮綠色

　　含有許多黃色的亮黃綠色，與白色混合時將發揮使黃色變強的特質。適用於表現春天的嫩葉、果實及花朵等帶有亮綠色彩的植物。若想轉變成鮮綠色，則可與相適度高的天藍色及鉻綠色相混合。

淺綠色為含大量黃色的黃綠色。

可調配下列顏色

《鋇綠色》
1. 少量的淺綠色
2. 較多量的鉻綠色
3. 最多量的永久白

利用鉻綠色及白色調成近似翡翠綠的鮮艷色彩，再以淺綠色做些微的調整。

《淺土黃色》
1. 少量的淺綠色
2. 較多量的朱紅色
3. 微量的天藍色

將帶有黃色及藍色的淺綠色與帶黃的朱紅色相混合，可變成明亮的褐色。然後再加上天藍色調整成低彩度。

《以6原色做成淺綠色》
1. 較多量的天藍色
2. 較多量的檸檬黃色
3. 微量的鎘黃色

利用帶綠的天藍色及帶藍的檸檬黃可調出鮮綠色。只要再加上些微些帶紅的鎘黃色，即能稍稍降低彩度。

淺綠色與基調色的混色

帶有黃色的2次色—淺綠色，為一種利用混色即能簡單變化
綠色的顏料。在混合顏色中只要暖色的量較多，便會成為
暖色綠，寒色量較多則為寒色綠。

1.《帶藍的寒色綠》
 於淺綠色及鉻綠色中混合白色

2.《明亮的寒色綠》
 為淺綠色與檸檬黃的混色

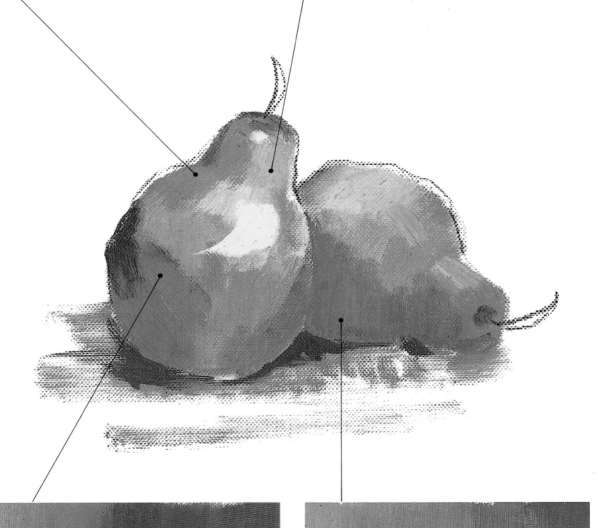

3.《帶紅的暖色綠》
 為淺綠色與朱紅色的混色

4.《鮮艷的寒色綠》
 為淺綠色與天藍色的混色

鉻綠色 ＝無法以混色調出的透明綠

　　具超強著色力的鉻綠色，自古以來便是深受喜愛的綠色代表。為帶藍的獨特透明色彩，不過若塗得太厚則會感覺變成暗色。與白色相混會變成鮮綠色，與暖色混合則會使色彩全部變暗，但若只是微量便能調配出獨特的色彩。與其單獨使用還不如用於綠色的變化，更能發揮功效。

鉻綠色為帶有藍色及黃色的藍綠色，為混色無法調配出來的特殊色彩。

可調配下列顏色

《鎳黃色》
1. 少量的鉻綠色
2. 較多量的檸檬黃
3. 最多量的永久白

增加鉻綠色的量，即會變成清爽的綠。

《棕粉紅色》
1. 少量的鉻綠色
2. 較多量的鈷黃色
3. 較多量的洋紅色

適用於調整暖色的素雅色調時。

《藍綠色》
1. 較多量的鉻綠色
2. 較多量的錳藍色
3. 少量的永久白

增加白色量，便能使用於遠空及雲朵中微妙的陰影顏色。

鉻綠色與基調色的混色

除綠色外，再與洋紅色、白色相混合，也能調出帶有顏色的灰色中間色。

1.《遠處的樹木》
於鉻綠色中混合群青色及白色。

2.《帶紫的灰色天空》
於鉻綠色中混合洋紅色與白色，便成為帶紅度的灰色。

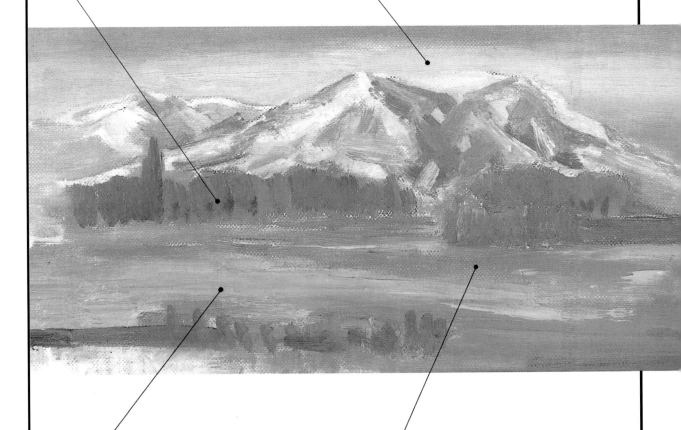

3.《明亮的黃綠色》
於鉻綠色中混合檸檬黃，就變成清爽的綠色。

4.《溫暖的綠色》
於鉻綠色中混合鎘黃色變成溫暖的綠色。

綠色的調配＝6原色及其他顏料

帶暖和感的亮黃綠色

《6原色以外的顏料》

混合白色及檸檬黃色後,再以鉻綠色調整成綠色,最後加上少量的朱紅色。

《只使用6原色》

同量的檸檬黃色及鎘黃色混合後,再加上些許的天藍色,最後與白色混合。

《能調成相同黃綠色的原理》

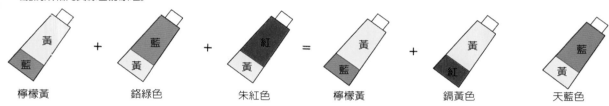

| 檸檬黃 | 鉻綠色 | 朱紅色 | 檸檬黃 | 鎘黃色 | 天藍色 |

如圖所示可分析出各個顏料所含的黃、紅、藍三色。因二方的混色以黃色最多,其次為藍色,因此變成黃綠色。至於無法去除的些微紅色則發揮降低彩度的功效。

用於暗色陰影的綠色

《6原色以外的顏料》

於較多量的鉻綠色中加入黃赭色而成。

《只使用6原色》

由較多量的鎘黃色混合少量的群青色而成。

《能調成相同綠色的原理》

二方的綠色皆以藍色及黃色為基調,但因為藍色的量較多,故偏向綠色。因無法拿掉紅色,所以變成暗淡的鈍綠色。

鉻綠色　＋　黃赭色　＝　鎘黃色　＋　群青色

接著以綠色爲例，試著利用6原色及6原色以外的顏料混合出相同的顏色。油畫顏料除本身色名的顏色外，還含有紅、藍、黃色。

這些含量即能左右混色效果，希望各位讀者明白此點。

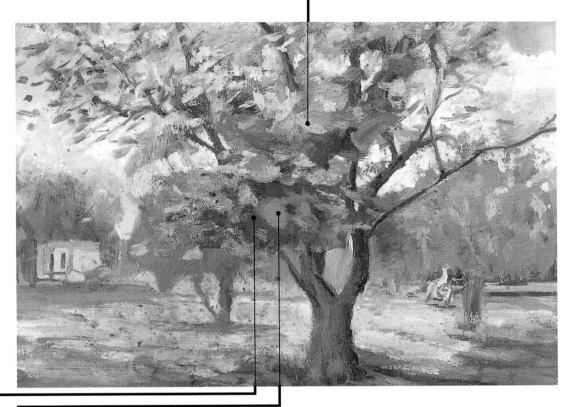

陰影中的明亮綠色

《6原色以外的顏料》

於鉻綠色中加入淺綠色，然後再加上微量的黃赭色。

《只使用6原色》

由較多量的檸檬黃色，混合少量的群青色而成。

《能調成相同綠色的原理》
二方的混色中，因各自顏料皆含多量的藍色及黃色，故變成綠色，至於無法拿掉的些微紅色，便產生降低彩度的情況。

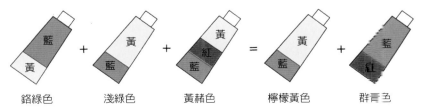

鉻綠色　　　淺綠色　　　黃赭色　　　檸檬黃色　　　群青色

為何黑色混合黃色會變成綠色

　　混合相同比例的紅、藍、黃3色將會變成黑色，此種依3原色原理所形成的黑色又被稱為無彩色。不過油畫顏料中的黑色並非是純粹無彩色的黑。顏料之中因含有3種顏色，因此如理論所述般變成黑色也是正確的推測。

實際上除黑色顏料外，其還含有藍色。換句話說，就內含顏色的量來看，黑色不僅佔優勢，連含量也勝過藍色。因此可理解油畫顏料所支配的色相，除表面所看到的顏色外，還含有其他顏色。

《黑色顏料中帶有藍色》

於黑色中混合洋紅色後，再加上白色即成紫色。為藍色與紅色混合後的紫。

分辨油畫顏料所含的顏色

　　黑色顏料除主色黑色外，還含有藍色。對於如何分辨顏料中所含主色及其他顏色，可藉由與白色混合增加亮度而得知結果。當亮度提高時，

便能概略推測為黃、藍、紅哪一色，以分辨顏色的偏向。其實混色的關鍵即在於這種『內含的顏色』。

洋紅色中一混合白色，其顏色看來近似藍色，成為帶藍的紅色。

暗綠色中混合白色，其顏色看起來近似黃色，成為含有大量黃色的綠色。

淡紫色中混合白色，其顏色看起來近似紅色，成為含有大量紅色的紫色。

2章
混色的法則

本章將具體說明『6原色』油畫顏料中所含
顏色為混色的基本法則。

黃、藍、紅3色的加法混色

認識顏料中所含顏色後，還要能理解2色及3色之間的加法混色有何不同，這對油畫顏料的混色來講是件相當重要的事。油畫顏料中有些同時含有黃、紅、藍3色，也有只含其中任2色。例如群青色則含藍、紅二色，不過中間色的顏料幾乎都含有這3色。之前所介紹「6原色及相同種類的顏料」，便只含二種顏色。實際上並無純粹只屬於黃、紅、藍色的顏料。如果顏料中所含顏色不進行加算混合，那麼便不能活用3原色理論。在此以綠色為例，簡單地區分顏料中內含顏色，以製成加法混合的圖式。也請瞭解顏料中所含黃、紅、藍色對混色有怎樣的作用。

2色加法混色與3原色理論所提的2次色為一樣的道理。因此顏料中所含的2種顏色若相同，無論如何增加混色的顏料數目，還是能形成高彩度的鮮艷色彩。

2色加法混色形成鮮艷的色彩

《黃色與藍色的加法混色》
於含有藍色的黃（檸檬黃）與含有黃色的藍（天藍色）之中，混合含有黃色及藍色的綠（鉻綠色），所形成的綠色便如同右邊的加法混色的圖式。

檸檬黃為含藍色的黃色。

天藍色為含黃色的藍色。

鉻綠色為含藍色及黃色的綠色。

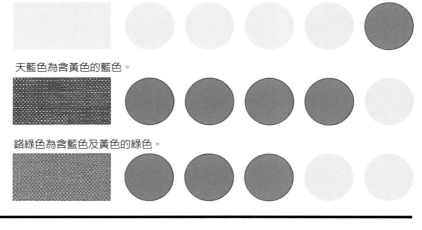

即使再增加混色的數目，只要是黃色及藍色的加法混色，皆會變成鮮艷的綠色。

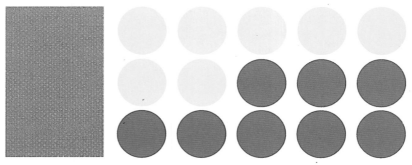

黃、藍、紅3色的加法混色將形成鈍色

在3原色理論中,混合等比例的黃、藍、紅3色即會變成黑色,不過各種顏料所含顏色的比例不盡相同,因此並不會變成黑色。即使同色系的顏料,只要混合黃、藍、紅3色,便會成為暗色中間色,或是近暗黑色的顏色。

《於黃色及藍色中加上紅色便會成為鈍綠色》
雖然是黃色與藍色的混色,但只要顏料中含有紅色,那麼便會變成暖色系的鈍綠色。分析帶紅的鎘黃色與帶紅的群青色的混色,便能得到右圖的加法圖式。

群青色為帶紅的藍色。

鎘黃色

若只有黃色及藍色的加法混色,便會得到鮮綠色,但因為二條顏料中所含紅色的作用,使得綠色的彩度降低。

《中間色含有黃、藍、紅》
先試著混合黃赭色及天藍色。雖然天藍色為帶黃的藍色,但是黃赭色為除了紅色及藍色之外,還帶有白色的黃色,因此形成右圖的加法混色圖式。

黃赭色為帶有黃、藍、紅、白的黃色。

天藍色為帶黃的藍色。

黃赭色中所含的紅色與白色起作用,形成素雅的暖色綠。

51

混合補色

　　所謂補色是指色相環中相對位置的顏色。這二種顏色彼此強烈抗拒，其特性為混合後變成無彩色的灰色。不過油畫顏料原本即含有2種以上的顏色，即使補色之間互相混合，也不會如理論所述變成灰色，而是成為偏向某一色的中間色。於降低彩度時，便可利用此種性質。

《色相環》
為能做出漂亮的綠、橙、紫2次色，因此排列6原色而製成色相環。色相環中箭頭所示相對的2種顏色便是補色。如『黃色和紫色』、『紅色和綠色』、『藍色和橙色』這種1次色對2次色的關係即為補色。

紅色與綠色的補色混合

依補色混合理論所述能恰好符合灰色的組合中，幾乎都以顏料所含顏
色為優先，而變成偏向某一色彩的中間色。

《暗綠色》
藍色(洋紅色、淺綠色)及黃色(淺綠
色)可調配成黃綠色，但因紅色(洋紅
色)對此顏色發揮補色的作用，故偏
向暗綠色。

《暗紫色》
紅色(洋紅色)及藍色(洋紅色、鉻綠
色)可調配成紫色，但因黃色(鉻綠
色)對此顏色發揮補色的作用，故使
得紫色變暗。

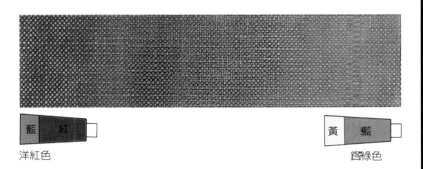

《暗黃橙色》
紅色(朱紅色)及黃色(朱紅色、淺綠
色)可調配成黃橙色，但因藍色(淺
綠色)對此顏色發揮補色的作用，故
偏向暗黃橙色。

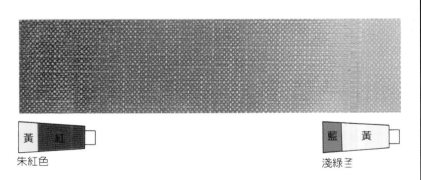

《暗黃褐色》
對於紅色(鎘紅色)及藍色(淺綠色)調
配成的紫色而言，因補色的黃色(鎘
紅色、永久綠)較佔優勢，故偏向暗
黃褐色。

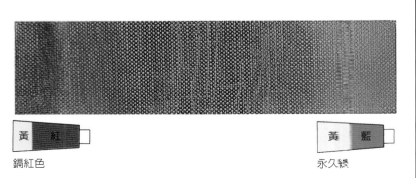

改變黃色及紫色色調的補色混合

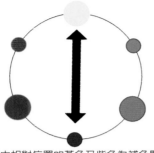

色相環中相對位置的黃色及紫色為補色關係。

黃色及紫色互為補色。藉由這組補色的混色，便能改變色調。要如何避免失去任何一方的色相，重點就在於控制補色的份量。只要混合些許補色，即能讓色調產生微妙的變化。因此各位讀者一定要能體會補色份量的調整將如何左右色調。

變換由洋紅色（帶藍的紅色）及群青色（帶紅的藍色）所做成紫色的量，加入鎘黃色（帶紅的黃色）中，混合而成立方體的暗面。

《改變黃色色調的結構》

紫色內含藍色及紅色。當混合紅、藍2色後，便會降低黃色的彩度和明度。這二種顏色的混合量將左右黃色的色調。

鎘黃色

鎘黃色 + 洋紅色 + 群青色

在以洋紅色（帶藍的紅色）和群青色（帶紅的藍色）所做成的紫色中，混入鎘黃色（帶紅的黃色）後合，便形成立方體的暗面。

《改變紫色色調的結構》

含有藍色及紅色的紫色色調，會因黃色補色的混合量而產生變化。紫色及黃色的混合為黃、紅、藍3色的加法混色，因此會依據各自所含的數量左右色調。

洋紅色 + 群青色 + 鎘黃色

洋紅色

鎘黃色　　　　　顏色將隨著各自補色的混合量的增加而變暗

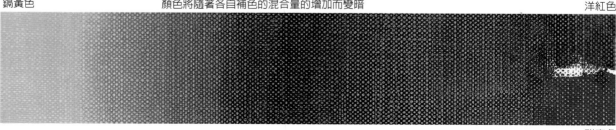

群青色

利用黃、紅、藍的加法混色，來解說黃色及紫色的補色混合

混色因各種顏料所含黃、紅、藍3色的比例不相同而會產生差異。因此應在瞭解其不同處之後，再來控制混合對象的量。黃色和紫色的補色混合可與3原色相結合，因此可利用黃、紅、藍加法混色的圖示來加以說明。雖混合補色的紫色量非常少，但就製成黃色中間色的手段來看，已能發揮效果。

《製做補色紫色》
紫色為群青色及洋紅色的混色。紫色和左頁一樣，是由群青色和洋紅色混合而成的。

群青色為帶紅的藍色。

洋紅色為帶藍的紅色。

加上2色便成為鮮艷的紫色。

《於鎘黃色中混以紫色》
只要加上些微的補色紫色，以免破壞黃色的色調。紫色的量需比黃色還少。

《鎘黃色的變化》
即使少量的紫色，也會影響鎘黃色的彩度及明度。只要紫色量一增加，就會變成近似暗黑色的顏色。

改變藍色及橙色色調的補色混合

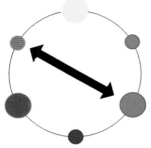

對於畫面中看似突出、過於強烈的顏色，只要混合些許的補色，色調自會變沉穩。接著利用這種補色關係，調出能保持各自色彩的中間色。

色相環中相對位置的藍色及2次色的橙色為補色關係。

於鎘黃色(帶紅的黃色)及鎘紅色(帶黃的紅色)所做成橙色中，改變天藍色(帶黃的藍色)的量後加以混合，以形成立方體的暗面。

《改變藍色色調的結構》

橙色內含黃色及紅色。當混合補色橙色後，便會降低藍色的彩度和明度。黃色及紅色的的混合量將左右藍色的色調。

天藍色

天藍色 + 鎘黃色 + 鎘紅色

《改變橙色色調的結構》

依混合補色中所含藍色量的不同，橙色色調將會產生奇特的變化。因橙色加上藍色即為黃、紅、藍3色的加法混色，其各自含量可左右色調出現微妙的混濁感。增加藍色量將會變成暗褐色。

天藍色　　　　　顏色將隨著各自補色混合量的增加而變暗　　　　　鎘黃色

鎘紅色

藍色及橙色的補色混合為黃、紅、藍的加法混色

於天藍色中混色鎘紅色及鎘黃色形成橙色，當分析此種混合補色時，即發現其為黃、紅、藍3色的加法混色。接著以加法混色的圖示來解說，天藍色的中間色中，橙色含量相當得少。

《製作橙色的補色》
鎘紅色及鎘黃色相混合，便會形成橙色。不過比起天藍色，橙色的量則非常少。

鎘紅色為帶黃的紅色。

鎘黃色為帶紅的黃色。

因為只有紅色及黃色2色的加法混色，故形成鮮艷的橙色。橙色含量要比天藍色少。

天藍色為帶黃的藍色。

即使是極少量的紅色和黃色，也將對天藍色的彩度及明度造成影響而變暗。

改變紅色及綠色色調的補色混合

色相環中，居相對位置的紅色及綠色為補色關係。

紅色的補色對象為以黃色及藍色調成的2次色--綠色。想使彩度高的紅色變沉穩或是追求綠色色調的變化時，便可混合紅色。不過若混合過量，將會失去各自的色調，因此要盡量避免。

於鎘紅色(帶黃的紅色)中混入些許以天藍色(帶黃的藍色)及檸檬黃色(帶藍的黃色)來做成綠色，以形成立方體的暗面。

《改變紅色色調的結構》

混入紅色將影響綠色的色調。因綠色含有藍色及黃色，故仍是3色混合的情況，且因而降低了綠色彩度。

鎘紅色

鎘紅色 + 天藍色 + 檸檬黃色

《改變綠色色調的結構》

混入紅色將影響綠色的色調。因綠色含有藍色及黃色，故仍是3色混合的情況，且因而降低了綠色彩度。

天藍色

鎘紅色

檸檬黃色

紅色及綠色的補色混合為黃、紅、藍的加法混色

以鎘紅色(帶黃的紅色)、天藍色(帶黃的藍色)和檸檬黃色(帶藍的黃色)所做成的綠色補色混色,仍屬於黃、紅、藍3色的加法混色。可試著以加法混色來代替鎘紅色中的綠色量。

《製作補色綠》
混合天藍色及檸檬黃,來做成鮮艷的綠色。

天藍色為帶黃的藍色。

檸檬黃色為帶藍的黃色。

就鎘紅色而言,綠色只需混合非常少的量。

鎘紅色為帶黃的紅色。

即使是極少量的綠色補色,也將使鎘紅色的彩度及明度產生變化。若增加綠色量則會變成暗紅褐色。

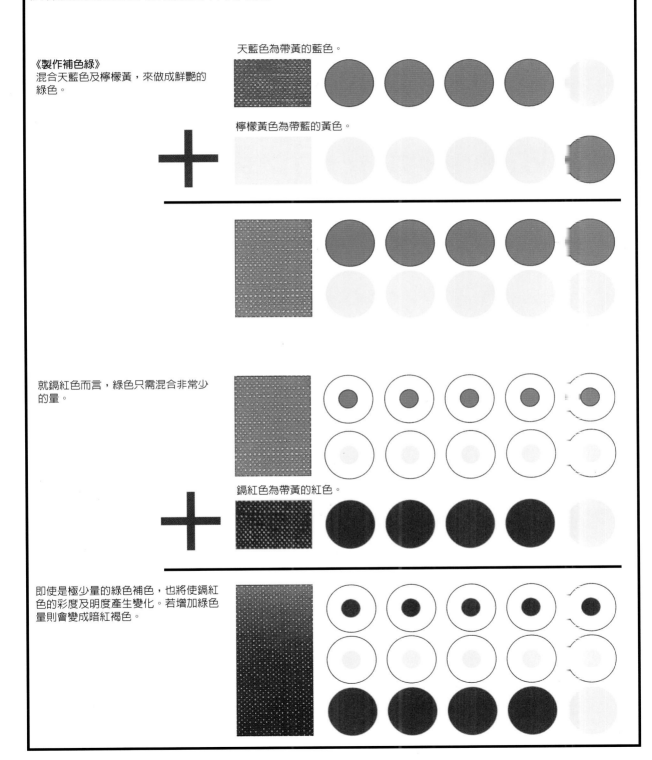

59

顏料於調色盤上的用法

為能利用混色調出所想要的顏色，因此針對調色板上顏料的基本用法加以說明，油畫中雖大都使用木製調色盤，但在此為能明白區分顏色，故使用紙製調色盤。

《擦拭顏料》

以畫筆沾取其他顏色時，須先以布或面紙擦拭後再混合。

《殘留於混色空間的顏料》
調色盤上其他寬闊的部分為混色用的空間。於使用時能相互混合各種顏料，做成各式暗色。這種暗色也可混合些微的高彩度色彩加以調整，但之前需以布將調色盤擦拭乾淨。

《如何將顏料擠至調色盤》

於調色盤上並列顏料時，一開始先擠出較多的量，之後再慢慢的延伸，如此便能輕鬆的控制畫筆上顏料含量多寡。

《於畫筆上沾滿顏料》

當需使用大量的顏料時，應從最初擠出顏料的地方沾取。

《於畫筆上沾上些微的顏料》

只需極少量的顏料時，應從顏料擠出的延伸處沾取。

《量的調整》

相對於較多量的天藍色，畫筆上只需沾取極少量的檸檬色。

《配合畫面中綠色》

於作畫過程中想調出與畫上相同的顏色時，先以畫筆沾取調色磐中調好的顏色，邊與畫中顏色相比較邊調整。

混合沾在畫筆上的檸檬黃色與天藍色，做成綠色。

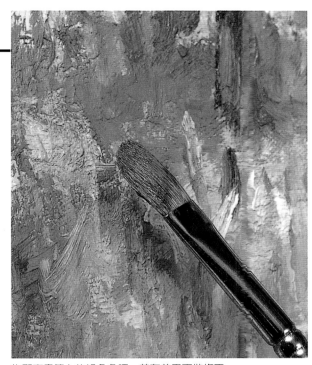

先觀察畫筆上的綠色色調，若有差異再做修正。

於白色中混合洋紅色，做成粉紅色。

於粉紅色中混合群青色，做成紫色。

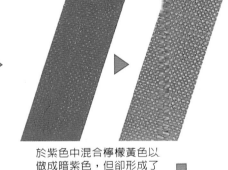

於紫色中混合檸檬黃色以做成暗紫色，但卻形成了偏綠的顏色。

《修正顏色的方法》

混色為一種加法混色。若調出的顏料非自己所需，那麼可先判斷不足的顏色為何，然後再予以補充即能調整。在此所舉的例子為原預定調出暗紫色，但卻因加上些微的檸檬黃色而變成偏綠色彩時的修正方式。其原因在於群青色所含藍色量過多，故形成偏綠的顏色。為能達到平衡，因此只要加上洋紅色、白色及檸檬黃色予以調整，就能變成想要的暗紫色。

於近似暗綠色的顏色中再混合洋紅色，以修正成紅色。

於修正後的紅紫色中加上份量不足的白色及檸檬黃色，調成暗紫色。

於畫板上混色時的畫筆用法

　　因油畫顏料不易乾燥,所以直接在畫板上與先前塗上的顏料相互混合。將此方式活用於混色上,可表現出油畫的微妙色調。當使用油畫顏料時,若以一支畫筆混合各種顏色,將會造成顏色的混濁。因畫筆需依色系不同分開使用,故至少得準備10支。

《可自由移動畫筆的基本拿法》

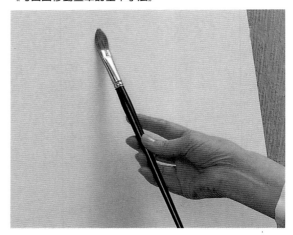

以中指、無名指、大姆指支撐住畫筆最胖的地方,以食指及小指加以固定。

《易於混色的握法》

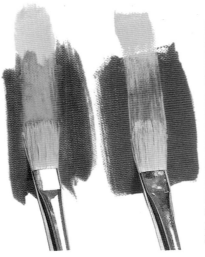

當畫筆與畫板間呈現近似直角的角度,便能看見底色,較容易進行與底色的混合。調整此角度與筆壓,即可調出微妙的色調。

《不易混色的握法》

若輕輕的拿住畫筆,減少與畫板間的角度,沿著筆尖的方向移動畫筆的話,則不易與底色進行混合工作。

當塗抹需極力強調的部分時,筆尖處得沾滿大量的顏料。

若由下往上將顏料向上扭轉般的塗擦,則無法與底色相混合。

第3章
混色的實踐

在本章中將諸位所認識的顏色區分成黃、綠、藍、紫、紅、橙6個領域來解讀混色。在實際操作方面則以只使用『6原色』及『白色』油畫顏料，結合印象派畫風表現的例子加以解說。

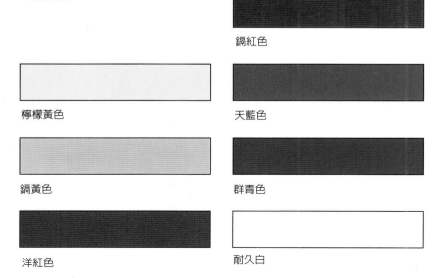

*樣品色名

檸檬黃色

鎘黃色

洋紅色

鎘紅色

天藍色

群青色

耐久白

* 在參考例子中，以混色集□的顏色及所使用的顏料，皆如下圖□示。

以混色製成的顏□

所使用顏料的
色名

混合量的比例為一概略標□　從量多的顏色開始依序混合。若其□任一顏色過量或不足的話，便無□成為上述的顏色。此時請再補足欠□的顏色。

創造豐富色彩

色彩領域的觀念

　　將各種顏色區分成紅、藍、黃及2次色的橙、紫、綠6種領域，於混色時便可容易的挑選基礎色。例如黃色領域中越接近左右方向相鄰的『黃綠』和『黃橙』，其彩度及明度也將下降，成為面向中心的範圍。這表示即使混合紅色或藍色，也因黃色色相佔優勢的關係而能保持黃色領域。至於如何確認欲調配之色彩基礎色應屬哪一領域，則先判斷此種黃色是偏向右側的綠色，或是偏向左側的橙色，再加以混色即可。

考量顏色的明度及彩度

　　黃色也分為亮黃色及暗黃色，或是高彩度的鮮黃色及鈍黃色。比如黃色三色堇的光亮處為帶紅的鎘黃色，陰影處則可為近似褐色的低彩度黃色。以黃色為基調時，若不能混合其他顏色以增廣黃色範圍，那麼就會變成一朵平板無奇的三色堇。

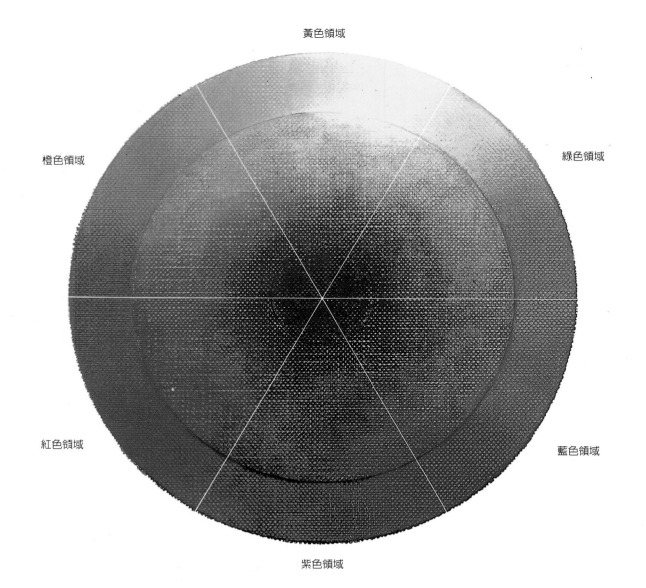

黃色領域

橙色領域　　　　　　　　　　　　　綠色領域

紅色領域　　　　　　　　　　　　　藍色領域

紫色領域

跨越領域來表現

　　雖被描繪的主體有各自的固有色，但在繪畫之中，並非只要表現出此固有色的範圍即可。黃色的陰影也不是只限於黃褐色。大部分都跨越顏色的範圍，增廣綠色和藍色的領域。為能創造更豐富的色彩，在徹底研究顏色的同時，也必須跨越其領域。

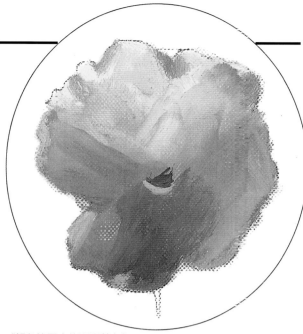

偏紅的黃色
鎘黃色、鎘紅色、
天藍色、白色

黃色中最明亮的部
分鎘黃色、檸檬黃
色

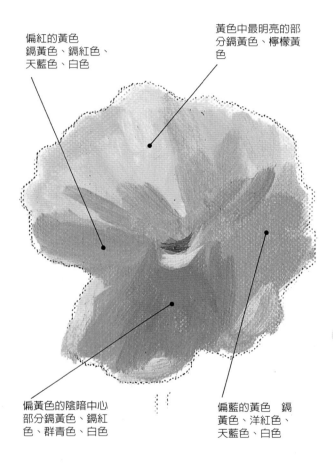

偏黃色的陰暗中心
部分鎘黃色、鎘紅
色、群青色、白色

偏藍的黃色　鎘
黃色、洋紅色、
天藍色、白色

《增廣黃色的色域幅度》
往黃綠、黃橙的左右方向及暗色中心的方向加大黃色的領域。
如此一來因黃色的色彩幅度增廣，便能創造更豐富的畫作。

《顏色範圍少的單調黃色》
在上圖中，混色只被運用在暗黃色的中心方向，以白色調整赭色及暗褐色等，因此造成色域窄小且單調。

綠色領域的顏色
檸檬黃色、天藍色、鎘黃色、
白色

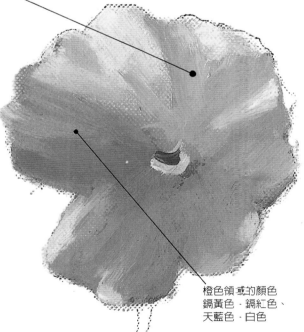

橙色領域的顏色
鎘黃色．鎘紅色、
天藍色．白色

《跨越黃色領域的表現》
不要被侷限於黃色固有色之中，試著將陰影作成低彩度的暗『綠色』及暗『橙色』。希望大家能跨越顏色的領域，以創造更多、更豐富的色彩。

黃色領域的色彩

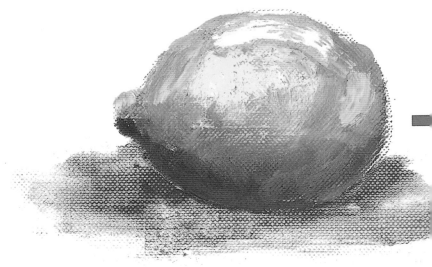

在黃色的領域中，首推鮮艷的鎘黃色，另外也有近似褐色中間色黃及接近黑色的黃色。以檸檬黃色及鎘黃色為底色，混合領域外的顏色，便能做出許多種類的黃色。

只利用黃色的明暗度來表現檸檬。

市售黃色領域的顏料

檸檬黃色：最接近原色的寒色系黃色。含帶天藍色。

鎘黃色：最接近原色的暖色系黃色。含帶鎘紅色。

鎳黃色：寒色系黃色。含帶天藍色及白色。

鎳黃色：暖色系黃色。含帶鎘紅色。

拿波里黃：含有檸檬黃、天藍色、鎘紅色、白色的暖色系黃色。

馬斯黃：暖色系黃色。含有洋紅色、天藍色、鎘紅色。

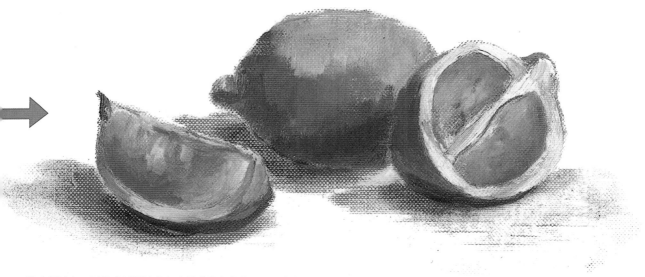

做出鮮黃色、偏橙或偏綠的黃色來增廣黃色的範圍,以創作極
富色調的繪畫。

以6原色製成的黃色調色盤

《最鮮艷的黃色》
以相同比例的鎘黃色及檸檬黃色加以混合而成。

《帶綠色的黃色陰影》
於較多量的檸檬黃色中混合群青色,做成偏綠的色彩。
使用微量的洋紅色降低彩度。

《偏橙色的黃色陰影》
於較多量的鎘黃色中混合少量的鎘紅色,做成偏橙色的色
彩。使用微量的天藍色降低彩度。

《最暗的陰影》
相對於多量的檸檬黃色,可混合其補色的紫色及洋紅色、群
青色,使色彩變暗。

閃耀光輝的水色 ＝穿透而下光線

穿過黃色使暗淡的底色若隱若現，利用此種點畫的效果，以表現穿透而下光線。使用油畫顏料時，需等底色乾燥後再重覆塗擦。放置4~5日後再重疊塗抹，更能產生具深度的效果。

光線屬黃色的範圍

《底色與光線色彩的關係》
將前方水面塗上藍色、遠景水面則為褐色來當做底色。稍微塗厚，再以筆尖戳點成不光滑狀。乾燥後再重覆塗上基礎色—黃色。輕輕的握住畫筆，平放至與畫布平行再塗抹，便不會讓黃色附著於粗澀底層的凹陷處，因此造成穿透的視覺效果。

《閃爍發亮的建築物畫法》

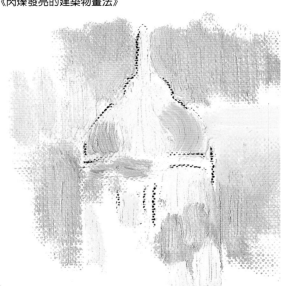

因屬於遠景，所以先概略的畫上明亮部分及陰暗部分的底色。

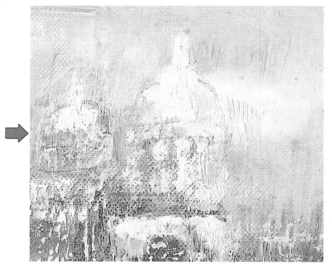

待底色乾燥後，再重覆塗擦黃色。

68

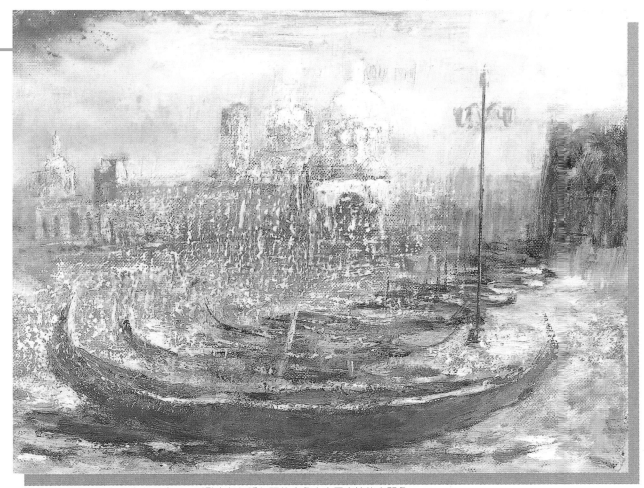

此畫表現出重視光線的印象派畫風。重點在於忽隱忽現的底色中表示光線的中間色。

《遠景水面的基礎色》

最多量的白色
較多量的洋紅色
少量的鎘黃色
少量的天藍色
微量的檸檬黃色
於白色中混合洋紅色及鎘黃色做成亮
橙色，再加上少量的天藍色以降低彩
度。最後再補充些微的檸檬黃，使色
系偏黃色。

《前方水面的基礎色》

最多量的白色
少量的天藍色
微量的鎘紅色
於白色中混合天藍色後，再加上些微
的鎘紅色做成發暗的亮藍色，然後再
混合些微的檸檬黃，使色系稍微偏綠
色。

《重覆塗擦的黃色》

最多量的白色
少量的檸檬黃色
檸檬黃色與白色混合後將會發揮其著色力。
稍稍減少檸檬黃的份量，作成明亮的黃色。

活用鮮黃色 = 於中間色中鑲滿黃色的效果

襯托畫面的工作屬黃色的範圍

於中間色中鑲滿黃色的效果因為黃色的彩度及明度都比其他顏色高，具有集中視線的效果。如右頁圖畫般，將鎘黃色及檸檬黃鑲滿於低彩度的中間色，可讓色彩展現光輝度的效果，使畫面生動起來。

《陰影的色彩屬紫色範圍》
相對於桃子的黃色及紅色等固有色，於陰影部分則可使用其補色——紫色或藍色的中間色，以強調色彩的對比效果。

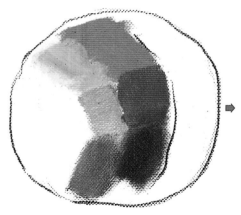

《強調黃色背景的中間色》
將畫面上近似低彩度灰色背景的藍色與紅色中間色的交界線相混變柔和後，可使桃子中的鮮黃色及紅色活潑、生動。

《自然連結顏色的交界處》
先描繪各種色彩來區分畫面。
混合畫面上的色彩交接處以呈現模糊狀，便能自然的連聯。

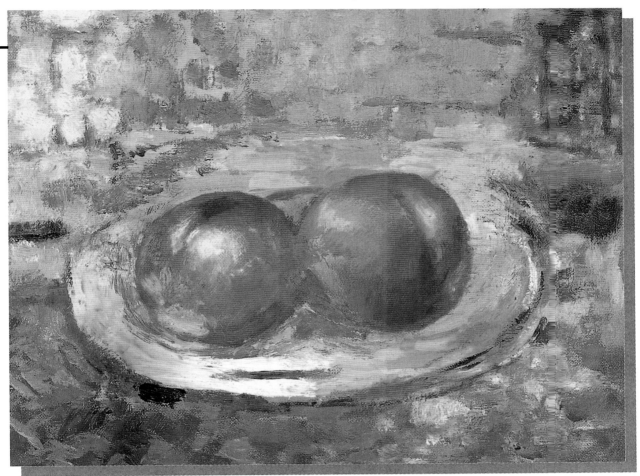

在低彩度中間色中，鑲嵌上高彩度的黃色，使畫面變得更活潑。此為後印象派畫風的表現方法。

《帶藍的背景中間色》

最多量的白色
較多量的群青色
較多量的洋紅色
少量的天藍色
微量的檸檬黃色
於群青色及天藍色中混入洋紅色而成
為藍紫色，再加上些微的檸檬黃，就
變成帶藍色的中間色。

《桃子的黃色部分》

最多量的鎘黃色
少量的檸檬黃色
微量的白色
混合鎘黃色及檸檬黃色成為鮮黃色，
再使用白色稍稍提高亮度。

《桃子的陰影》

最多量的檸檬黃色
少量的天藍色
微量的鎘紅色
於檸檬黃色中混入天藍色就形成了綠
色，再加上些微的鎘紅色降低了彩度
後，就形成了黃色陰影。

不受限於遠近法的配色 ＝ 利用鮮艷色彩強調主題

主題屬黃色的範圍

　　在風景畫中也有不受遠近法限制，將能引發興趣的部分當做主題的表現方法。為降低了主題周圍色彩的彩度，以集中畫中焦點的方法。特別是黃色具有吸引觀賞者視線的作用，因此當成集中焦點的顏色更可發揮功效。

《順著遠近法的配色》
花田的前方為高彩度的黃色，遠景則為低彩度的黃色到藍色，以顏色來表示遠近感。隨著景色漸遠，藍度也漸增加，這就是順著空氣遠近法的表現。

《中景的主題配色》
配色方面並不受限於遠近法，讓近景採用低彩度，中景則以鮮黃色當做焦點來吸引視線。

《同時塗抹2色》
筆尖沾上天藍色及白色後同時塗抹，可使高低層次更具適度的效果。

同時塗上2色以示明暗。

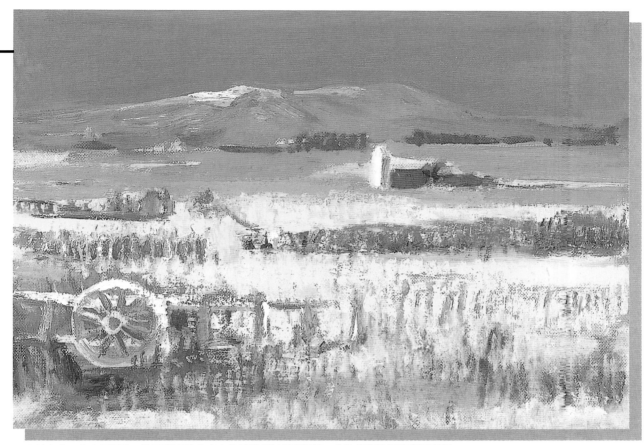

在黃色花田的中景部分，使用彩度比前方高的鮮黃色以吸引視線，此為後印象派的畫風表現。

《鮮黃色的中景》

最多量的鎘黃色
較多量的檸檬黃色
相對於鎘黃色，檸檬黃色的量則需稍微少一些。

《鮮綠色的中景》

最多量的檸檬黃色
少量的天藍色
因為帶藍的黃色及帶綠的光黃色相適度高，因此能做出鮮艷的黃綠色。

《鈍黃色的前景》

較多量的白色
少量的天藍色
少量的檸檬黃色
少量的鎘黃色
於白色中混合光黃色及天藍色做成綠色，再加上鎘紅色以提高彩度。

綠色領域的色彩

在綠色的領域中,首推耐久綠,另外也有帶寒冷感的鉻綠色、翡翠綠偏黃的暖色系暗綠色。混合檸檬黃色及天藍色,使綠色偏黃或偏藍,與紅色相混則會變暗,以此來增大綠色範圍。

《單調的綠色》
將檸檬黃色及天藍色混勻做成綠色後,再使用白色予以調整,為一種單調的表現。

市售綠色領域的顏料

鎘綠色 :偏藍的綠色。含有天藍色、鎘黃色、鎘紅色。

淺白綠色 :偏黃的綠色。含有檸檬黃及鉻綠色。

氧化鉻 :偏藍的綠色。含有鎘黃色、天藍色、鎘紅色。

淺綠色 :偏黃的綠色。含有天藍色及檸檬黃。

粉綠(Compose green):偏藍的綠色。含有鎘紅色、天藍色、檸檬黃、白色。

青綠色:偏黃的綠色。含有天藍色、檸檬黃、洋紅色、白色。

《增廣綠色範圍》
調製鮮綠色、暗綠色、偏黃的暖綠色等，以表現豐富的色調。

以6原色製成的綠色調色盤

《最鮮艷的綠色》
因檸檬黃色及天藍色的相適度高，因此能做成鮮艷的綠色。

《偏藍的綠色》
於較多量的天藍色中混合少量的檸檬黃色變成藍綠色，再加上微量的群青色做成鈍綠色，最後使用白色調整亮度。

《偏黃的暖綠色》
混合較多量的鍋黃色及天藍色變成偏黃的綠色，再加上微量的鍋紅色做成暖綠色。

《暗綠色》
以天藍色及檸檬黃色來做成綠色，再加上微量的洋紅色，便形成低彩度的暗綠色。

繁茂草木的綠色 = 綠色的明暗及冷暖

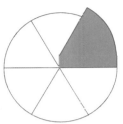

繁茂的草木屬綠色的範圍

日照與樹蔭呈現強烈的明暗對比，穿透樹幹的耀眼光線對樹蔭也造成強烈對比。表現這樣的綠色除明暗之外，還必須採取寒色及暖色二要素。

利用藍色及黃色顏料做出不同的綠色

天藍色為帶黃的寒色系藍色，與帶藍的寒色系檸檬黃色相適度高，因此可做出鮮綠色。

天藍色　　　　　　　《最鮮艷的綠色》　　　　　　　檸檬黃色

天藍色　　　　　　　《略為暖和的綠色》　　　　　　鎘黃色

群青色　　　　　　　《暖和的綠色》　　　　　　　　檸檬黃色

群青色為帶紅的暖色系藍色。若與帶紅的暖色系鎘黃色混合便能形成具溫暖效果的素雅綠色。之所以能變成這種顏色是因為群青色與鎘黃色中的紅色為補色關係。

群青色　　　　　　　《最具暖和感的綠色》　　　　　鎘黃色

《表現草木中閃耀光線的方法》

黃色與暗綠色之間可因明度差距產生強烈對比。利用此明度對比來表現閃閃發亮的光線。

塗一層薄薄綠色後，於其上方再一筆塗上足夠的黃色。

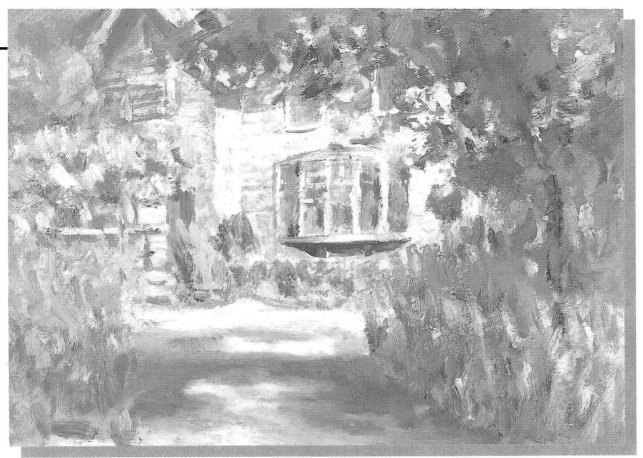

沐浴陽光下的建築物及閃耀於樹蔭下繁茂草木的光線，此種對比皆為印象派畫風的表現。為展現強烈的日照光線，区上使用藍色做為投射於建築物及地面的陰影而非黑色。

《暗綠色》

少量的天藍色
較多量的鎘黃色
少量的檸檬黃色
以鎘黃色及天藍色做成綠色，再以檸檬黃色增加亮度。

《明亮的藍綠色》

較多量的天藍色
少量的鎘黃色
於寒色的天藍色中混合帶紅的鎘黃色，便能做成暗綠色。

《帶藍的綠色》

較多量的天藍色
少量的檸檬黃色
微量的白色
微量的鎘黃色
以天藍色及檸檬黃色做成鮮艷的藍綠色，然後再加上些微的白色和鎘黃色。

夏季綠色皆含帶多量的藍色＝寒暖綠色的強烈對比

樹木為偏藍的綠色

一到夏季樹林的綠將變得更深，經強烈日照後，暖色及寒色的差異也就更為明顯。受到日射的地方為帶黃及紅的暖色系綠色，但樹蔭下的部分則變成寒色系的深藍綠色。

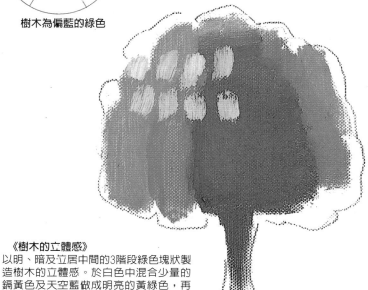

《樹木的立體感》
以明、暗及立居中間的3階段綠色塊狀製造樹木的立體感。於白色中混合少量的鎘黃色及天空藍做成明亮的黃綠色，再利用此顏色以點狀重覆輕觸的方式來表現受到日照的部分

《受到日照的遠景樹木》
遠景的樹木可大致分成2階段。受日照的部分可使用帶紅的鎘黃色混合白色加上表示，至於樹蔭下的綠色因反映藍空，故以天藍色及鎘黃色的混色來表現。

《陰影中的亮綠色》

在暗沉的陰影中乜有明亮的綠色。於暗綠色中混合白色便能形成略顯白色的簡單綠色。

以跨越綠色範圍來表現暗沉陰影下的亮綠色吧！以天藍色為基調，加上檸檬黃色做成寒色系的藍綠色。

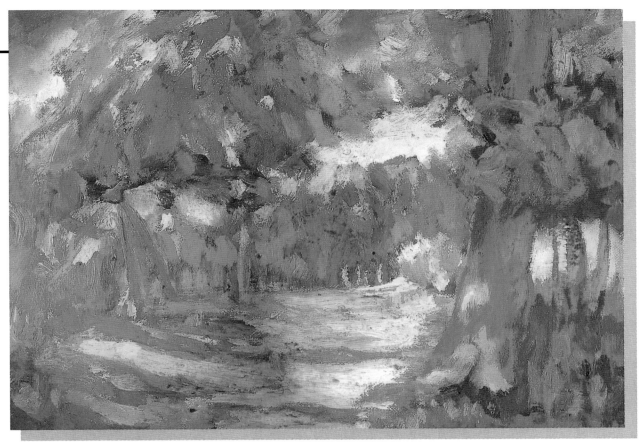

利用綠色的明暗及寒暖色的強烈對比,來表現受到日照的夏季繁茂草木。

《受日照的藍綠色》

較多量的白色
較多量的天藍色
少量的檸檬黃色
少量的鎘黃色
於白色中混合天藍色及檸檬黃色做成
明亮的綠色,再加上鎘黃色後變成鈍
藍綠色。

《帶暖和效果的綠色》

較多量的天藍色
少量的檸檬黃色
少量的鎘黃色
於天藍色中混入檸檬黃色來做成寒色系
的鮮綠色,再加上鎘黃色後,便能做成
帶暖色的綠色。

《深藍綠色》

較多量的天藍色
少量的檸檬黃色
微量的群青色
以天藍色及檸檬黃色做成鮮艷的綠
色,然後再加上些微的群青色變成
了深藍綠色。

藍色領域的色彩

　　在藍色的領域中，首推鮮艷且帶冷感的天空藍，另外還有群青色以及像鈷藍色般具暖和感的藍色。在這些顏色中混合領域外的色彩，便能做成各式各樣的藍色。

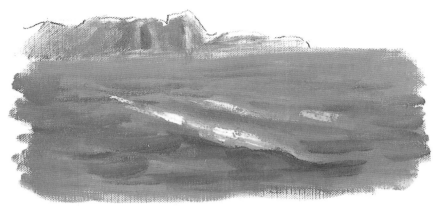

利用天藍色、群青色、白色3色所表現的海洋。在色彩上因缺乏變化，故形成一片單調的大海。

市售藍色領域的顏料

群青色：最接近原色的暖色系藍色。含有洋紅色。

鈷藍色：暖色系的藍色。含有洋紅色。

巴基塔藍：暖色系的藍色。含有天藍色、群青色、洋紅色、白色。

天藍色：最接近原色的寒色系藍色。含有檸檬黃色。

淺水色：寒色系的藍色。含有鉻綠色及檸檬黃、白色。

藍灰色：寒色系的藍色。含有洋紅色、天藍色、白色。

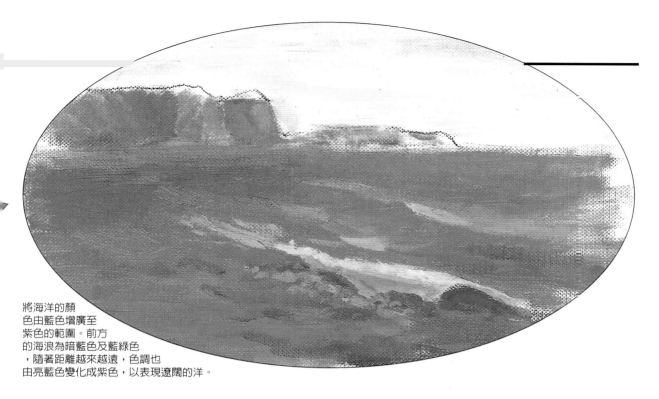

將海洋的顏
色由藍色增廣至
紫色的範圍。前方
的海浪為暗藍色及藍綠色
，隨著距離越來越遠，色調也
由亮藍色變化成紫色，以表現遼闊的洋。

以6原色製成的藍色調色盤

《亮藍色》
於較多量的天藍色中加上少量的群青色及些微的檸檬黃色，使
顏色偏綠後，再以白色調整明度。

《前方左側為藍綠色》
以較多量的天藍色及少量的群青色做成藍色，加上少量的檸檬
黃色變成偏向綠色的色系後，再利用白色加以調整。

《水平線屬紫色範圍》
以群青色及少量的洋紅色做成紫色，再以白色增加亮度後，加
上微量的檸檬黃色以降低彩度。

《前方右側的暗藍色》
於較多量的天藍色中加上少量的群青色，然後再混合微量的鎘
紅色做成暗藍色，最後以白色予以調整。

天空及雲朵的色彩＝ 變化藍色色調表現具深度的天空

天空屬藍色的範圍

前方上側的天空為鮮艷的藍色，但遠景處下方則為明亮的低彩度藍色，以表現遠近感。另外調亮太陽這一側的天空則顯得更自然。天空的變化不僅只有上下側，還需考量左右邊。

《高低不同的雲朵》

被陽光穿透過的高處雲朵顏色為接近天空的天藍色，不過若只混合白色則會顯得太單調。因此在天藍色中混合微量的檸檬黃色形成偏向綠色的色彩之後，混合微量的洋紅色，再次降低明度及彩度，做成稍微帶綠的灰色。低處的雲朵則在白色中加上微量檸檬黃色，然後再混合微量的天藍色及洋紅色降低彩度。

《描繪具深度感天空的方法》

靠近太陽的左側以天藍色為底色。右側則再混合群青色及洋紅色。隨著越往下方延伸，則利用白色混合檸檬黃色，漸漸的增加明度、降低彩度。

《雲朵的顏色》

明亮的雲朵為白色與微量檸檬黃色的混色結果。

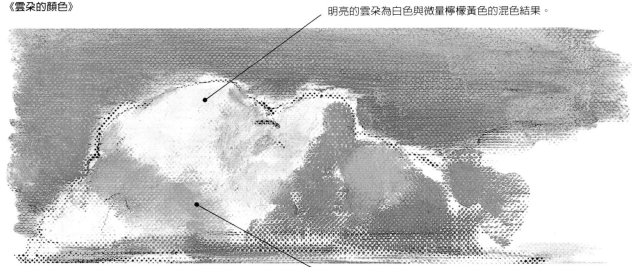

表現明亮的雲朵不僅只有白色，若再混合微量的檸檬黃色，那麼除了可與天空的天藍色相互溶合外，也能強調出受日照的明亮度。

陰影則是在群青色及洋紅色中混合微量的檸檬黃色來降低彩度，再以白色調整明度。

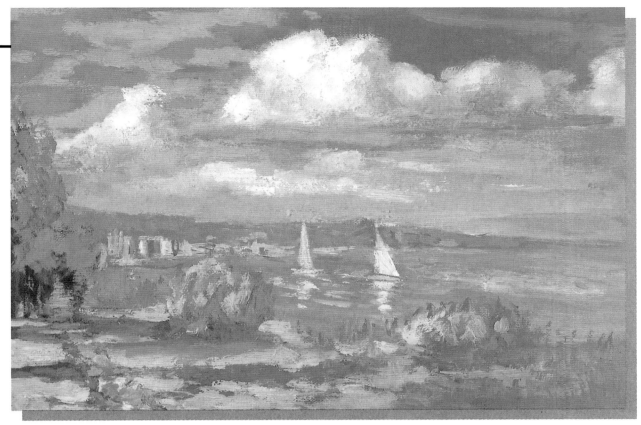

因雲朵需表現出距離感,所以『高空的雲朵』要減少明度,以接近灰暗天空的藍。至於『明亮的雲朵』則需混合白色及黃色來提高明度,而與灰暗的藍色天空形成對比。

《左上方天空的顏色》

較多量的白色
較多量的天藍色
少量的群青色
微量的洋紅色
微量的檸檬黃色
於白色中混合天藍色做成明亮的藍色,
再混合極少量的洋紅色變成藍紫色。然
後再加上些微的檸檬黃色以降低彩度。
至於混入群青色是為了配合右側的藍
色。

《右上方天空的顏色》

較多量的白色
少量的群青色
少量的天藍色
微量的洋紅色
微量的檸檬黃色
以白色及群青色做成藍色,再加上一些
天藍色後變成寒色。然後再混入極少量
的洋紅色及檸檬黃色,以降低彩度做成
具溫暖感的中間色。

《水平線端的遠景天空》

最多量的白色
少量的洋紅色
少量的檸檬黃色
多量的天藍色
微量的群青色
於白色中混合洋紅色做成紅色,再混
合一些檸檬黃色及天藍色後變成明亮
的灰色。然後再加上微量的群青色做
成帶紅的灰色。

水面色彩的遠近感＝所有顏色皆配合遠空的藍

水面的顏色越往遠處其藍色越顯增加。浮在水面上水草的顏色，將隨著前方黃綠色漸行遠去，其色調也漸與水面上的藍色相同而無法區分。同樣的遠景處的浮船也以藍色來表現。

遠景處的水面屬藍色範圍

與遠方藍色同色調的水草顏色

水面及水草的顏色各自以漸層色來表示。不過如右頁的圖畫所示，隨著水草的漸漸遠去，便與水面上的藍色形成同一色調而變得無法區分。

《反映於水面上的紅色船影》
反映於水面上的紅色船影，因又加上水色的藍及反射出天空的白，所以在彩度上比浮在水面上的船還低。

《水面的遠近漸層》
前方的亮藍色含有多量的白色，隨著距離越來越遠而增加藍度。

《水草的遠近漸層》
前方的亮黃色將隨著距離慢慢變遠，而成為帶藍的綠色。

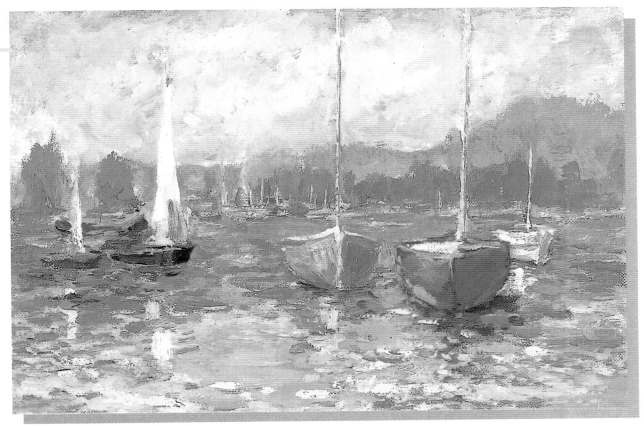

位於前方的水草、浮船的固有色，將隨著距離的遠去，而與水面的藍同色調，此為印象派的表現手法。

《遠景水面的顏色》

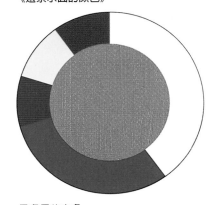

最多量的白色
少量的群青色
較多量的天藍色
少量的檸檬黃色
微量的洋紅色
於白色中混合2種藍色做成明亮的藍色，再混合檸檬黃色而為綠色。然後再加上些微的洋紅色即可變成低彩度的藍色中間色。

《遠景水草的藍色》

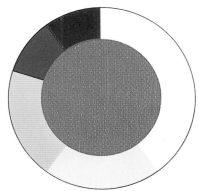

最多量的白色
較多量的檸檬黃色
少量的鎘黃色
少量的天藍色
微量的鎘紅色
2種不同的黃色以等量混色後，加上微量的天藍色便成為略為素雅的綠色。然後再混合極少量的鎘紅色，那麼就可變成更為素雅的綠色。

《遠景的山色》

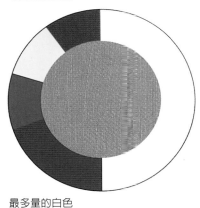

最多量的白色
少量的群青色
少量的天藍色
多量的檸檬黃色
少量的洋紅色
於混合2種不同藍色所形成的顏色中，混入檸檬黃色及洋紅色以降低彩度。然後再加上較多量的白色使之明亮的中間藍，以接近天空的明亮度。

紫色領域的色彩

紫色的顏料有偏紅的紫色、偏藍的紫色及紫紅般的暗紫色等等。混合群青色或洋紅色可做成偏藍或紅的紫色，而且混合其黃色補色，也可使顏色變暗。

《單調的表現》
只利用白色來調整群青色及洋紅色所做成紫色的明度，此為一種單調的表現手法。

市售紫色領域的顏料

紫紅色：偏紅的紫色。含有洋紅色、群青色。

玫瑰紫：偏紅的紫色。含有洋紅色、群青色。

馬斯菫：偏紅的紫色。含有洋紅色、群青色、鎘黃色、白色。

永久紫：偏藍的紫色。含有洋紅色、群青色。

淺鈷紫色：偏藍的紫色。含有洋紅色、群青色。

紫灰色：偏藍的紫色。含有洋紅色、群青色、白色。

增減群青色及洋紅色的量，即可做成偏藍或偏紅的紫色而加以變化。

以6原色製成的紫色調色盤

《亮紫色》
以同量的群青色及洋紅色做成紫色，再以白色調整明度。

《紅紫色》
混合較多量的群青色及洋紅色做成偏紅的紫色後，再使用白色予以調整。

《藍紫色》
於較多量的群青色中混合洋紅色做成偏藍的顏色，再以白色加以調整。

《暗紫色》
以群青色及洋紅色做成紫色，再加上極少量的補色——檸檬黃色而變成暗紫色。

建築物的陰影＝補捉反射的色彩

陰影為紅紫色及藍紫色

　　受到日射的水面將會形同一面鏡子，把光線反射在建築物的牆壁上。至於陽光無法直接照射到的陰影側牆壁，將使得這種現象更為顯著。可試著學習印象派畫家的方式，在陽光的陰影處混合紫色或藍色來表現水面上閃閃發亮的反射效果。

《反射於牆上的陽光》
陽光的反射為建築物與水面顏色的加法混色。將反映於牆壁上的紅色及黃色與建築物的顏色相混合，即會變成低彩度的中間色，因此並不會形成非常強烈的對比。

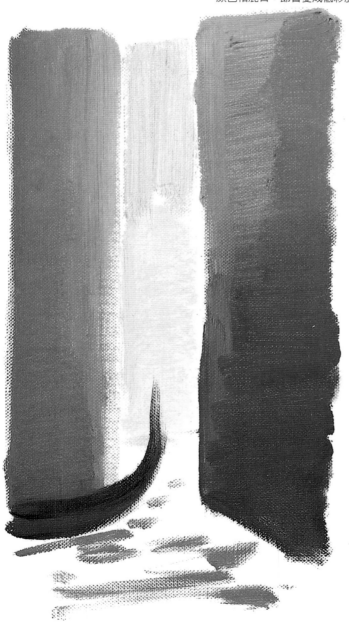

陰影側的牆壁為紫色與藍色。

陽光的反射為紅色與黃色。

受到陽光照射的黃色建築物及陰影側的紫色牆壁，為印象派表現日照反射的手法。

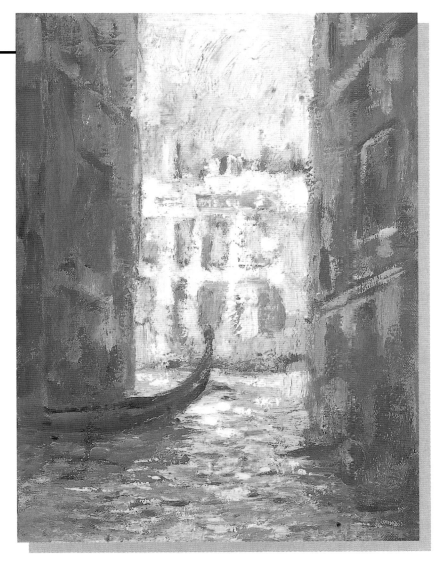

《藍紫色的牆壁》

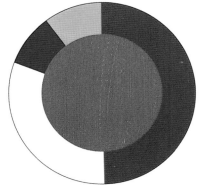

最多量的洋紅色
較多量的白色
少量的群青色
微量的鎘黃色
於白色中混合洋紅色及群青色做成明亮的紫色，再加上極少量的鎘黃色補色，使紫色的彩度再度降低。因為檸檬黃色會增加明度，所以使用低明度的鎘黃色。

《紅紫色的牆壁》
最多量的白色
較多量的群青色
少量的洋紅色
少量的天藍色
微量的檸檬黃色
於群青色及天藍色中混合洋紅色做成藍紫色，然後再混合極少量的檸檬黃色，以降低彩度。

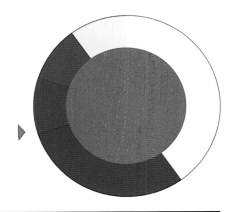

反射色彩的表現=對周圍色彩進行加法混色

　　經陽光照射的白色建築物的陰影，若只侷限於舊觀念而使用灰色，那麼便會成為一幅無法表現周圍色彩的畫。其實仔細觀察便可發現，耀眼的陽光會使建築物中帶暖和感的白色產生變化，另外陰影也會因為反射藍色天空的影響，變成帶藍的顏色。因此對周圍色彩進行加法混色吧！印象派的畫家們，更是積極的運用光線的影響力來表現各種色彩。

《因周圍顏色不同使固有色產生變化》
若抱持著檸檬就是黃色的老舊觀念，則最終只能做到黃色領域的混色。變成無視左右紅、藍牆壁應有反射現象的一幅畫。

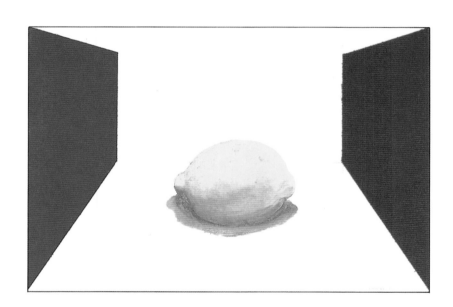

《周圍色彩的加法混色形成反射》
因左右牆壁的反射，影響檸檬的固有色而變成綠色及橘色。檸檬本身的顏色也會對下方的白色產生影響。藉由應用此種反射色彩，可統一整體的畫面，成為具協調性的一幅畫。

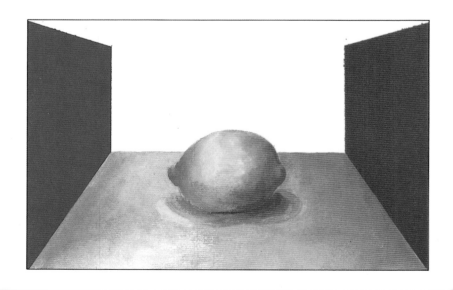

即使一個一個的描繪被畫物體，也無法畫出其各自的顏色對每個對象所產生的影響。

白陶器的色彩並不只有白色及灰色，因為還會反射背景中的紅色及藍色或是花朵的顏色。另外請注意黃色的花也因背景色而出現變化。

蓮花池的顏色＝水色由紫色變成藍色

水面屬紫色與藍色的範圍

在陽光普照之下，水面的顏色將反射天空的藍。前方的水面以群青色為底色，由紅紫色變化成藍紫色。隨著距離越來越遠而變為天藍色的藍，以達成跨越顏色的領域。

《由紫色範圍遞增至藍色，以表示水面的遠近感》

遠處的睡蓮為配合水面的色彩。

水面的顏色從前方開始，依序為紅紫色、藍紫色、藍色、藍綠色，以表現遠近感。前方的顏色為群青色加洋紅色，遠景處則為天藍色加上檸檬黃色及白色。

《筆法》

以橫向筆觸描繪睡蓮及水面，將使得整體畫面流向橫側，呈現不安定的感覺。

相對於睡蓮採用橫向筆觸，水面則改成縱向筆觸，利用水平及垂直的畫法來產生安定感。

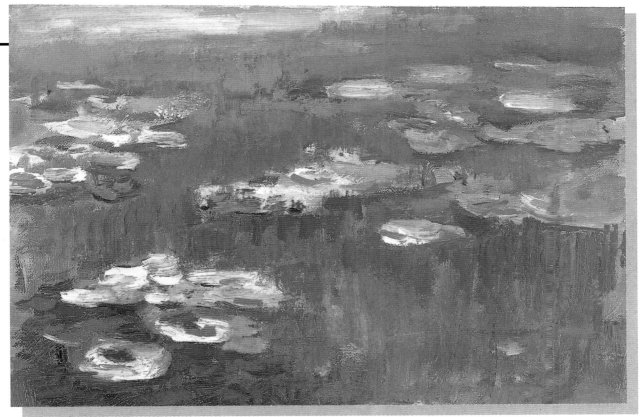

利用紅紫及藍紫交錯的縱向筆觸，表現反映出藍色天空的前方水面，亦為印象派畫風的展現。

《遠處的水面》

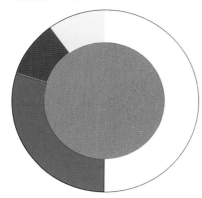

最多量的白色
較多量的天藍色
少量的檸檬黃色
微量的洋紅色
以天藍色及檸檬黃色做成綠色，再混
合些微的洋紅色即可降低彩度，變成
偏綠的中間色，以表現逆光的明亮水
面。

《反射天空的水面》

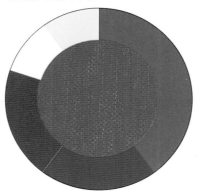

最多量的群青色
少量的天藍色
少量的洋紅色
少量的白色
微量的檸檬黃色
睡蓮的陰影下方，因反映天空的藍，所
以使藍色更為明顯。以群青色及洋紅色
做成紫色，再混合天藍色成為藍紫色。
因為天藍色之中含有黃色，因此將變成
略為鈍色的紫。最後再以白色製造亮
度。

《前方的水面》

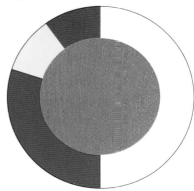

最多量的白色
較多量的群青色
少量的洋紅色
微量的檸檬黃色
讓紅紫色強過周圍的藍色，在前方也看
得到。以群青色及洋紅色做成紫色，再
混合白色製造亮度。然後再混合極少量
的檸檬黃色以降低彩度。

雪的顏色 = 混合灰色的奇妙色彩

藍色及紫色皆為雪的陰影

雪景雖只有一種顏色，但於明亮處及陰影的部分若不以微妙的色彩變化加以處理，則會變成一幅單調的畫作。不可因為雪是白色，便只利用濃淡不同的灰色來表示陰影，需以白色為主體，再混合極少量的藍色及紫色，做成微妙的中間色，以展現具深度感的雪地景色。

《強調雪所含有的色彩》
將右頁的雪景畫中所含有的顏色，做成馬賽克狀加上強調。於籬笆下的暗沉陰影之中，含帶紫色及藍色複雜的色調變化，還可發現明亮之處也含有紅色及藍色。

《分別使用塗厚及塗薄的方式》
受光線照射之處，可於白色之中混合微量的中間色，使顏料整個隆起。相對的中間色的陰影，則需以塗薄的方式來表現。

《於陰影中塗擦白色方式》
待陰影的顏色乾燥後，畫筆先沾上白顏料後放倒，然後以掠過的方式重覆塗擦，利用乾畫技巧製造效果。

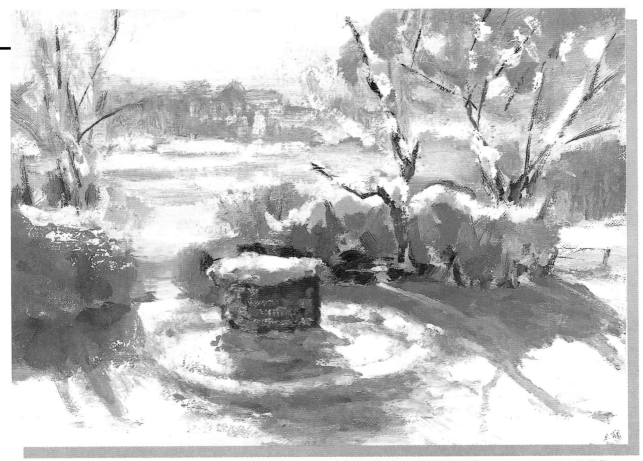

雪地景色需使用微妙的中間色加以表現。因成為焦點的籬笆受到日光的強烈照射，故其陰影顏色將深深的反映出晴空中的藍色。

《遠景中帶紅的中間色》

最多量的白色
較多量的洋紅色
少量的群青色
少量的天藍色
微量的鎘黃色
於白色中混合洋紅色及群青色做成紅紫色，為稍微加強藍度，故利用天藍色來調整。然後再混合些微的鎘黃色即可降低彩度。

《帶紫的陰影》

最多量的白色
少量的洋紅色
少量的群青色
微量的鎘黃色
於白色中混合等量的洋紅色及群青色做成暗紫色，再混合些微的鎘黃色以降低彩度。

《帶藍的陰影》

最多量的白色
較多量的天藍色
少量的鎘紅色
少量的群青色
於白色中混合天藍色做成明亮的藍色，再加上少量的鎘紅色變成暗藍色。最後再混合群青色做成中間色的藍色。

紅色領域的色彩

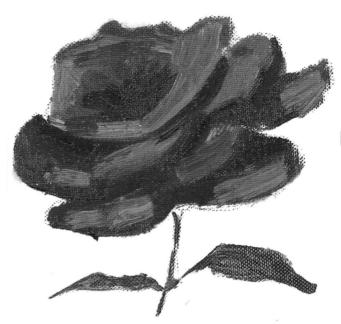

在紅色的領域中，首推暖色系的鎘紅色，另外還有帶紫的寒色系洋紅色以及中間色的淺紅色、鮮紅色。除了紅色之外，希望大家能超越領域範疇，以做出更多種類的顏色。

於鎘紅色及洋紅色中混合白色的描繪方式，將會畫出一朵只有明暗區分的單調玫瑰。

市售紅色領域的顏料

鎘紅色：最接近原色的暖色系紅色。含有鎘黃色。

洋紅色：最接近原色的寒色系紅色。含有群青色。

朱紅色：偏橙色的紅色。含有鎘紅色及鎘黃色。

玫瑰紅：偏紫色的紅色。含有群青色。

緋紅色：暖色系的紅色。含有洋紅色、鎘紅色、鎘黃色。

淺紅色：暖色系的紅色。含有洋紅色、群青色、鎘黃色。

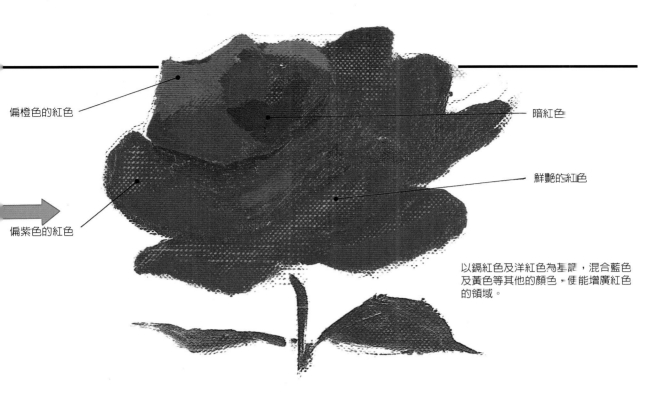

偏橙色的紅色

暗紅色

鮮艷的紅色

偏紫色的紅色

以鎘紅色及洋紅色為基準，混合藍色及黃色等其他的顏色，便能增廣紅色的領域。

以6原色製成的紅色調色盤

《鮮艷的紅色》
為鎘紅色及洋紅色2種顏色。

《偏紫色的紅色》
以較多量的洋紅色及少量的鎘紅色做成紅色，盲混合少量的群青色變成紫色後，再利用白色加以調整。

《偏橙色的亮紅色》
於較多量的鎘紅色中混合少量的洋紅色後，再加上少量的鎘黃色做成偏橙色的顏色，然後以微量的白色加以調整

《暗紅色》
以鎘紅色及洋紅色做成紅色後，再混合以少量檸檬黃色和天藍色所做成的綠色，將明度調暗。

花朵顏色與前後的關係= 操作彩度的關鍵

於紅色範圍中操作彩度

提高前方花朵的彩度，而後方花朵則混合白色以降低彩度，如此一來可將觀賞者的視線由前方導引至後方。即使顏色相同，但低彩度的顏色較不刺激眼睛，因此比高彩度的色彩更能達到拉引視線至後方的效果。

《以高低彩度表現前後關係》

混合白色後雖會變明亮，卻也會降低彩度。因不混合白色的紅色其彩度較高，故給予眼睛強烈的刺激。

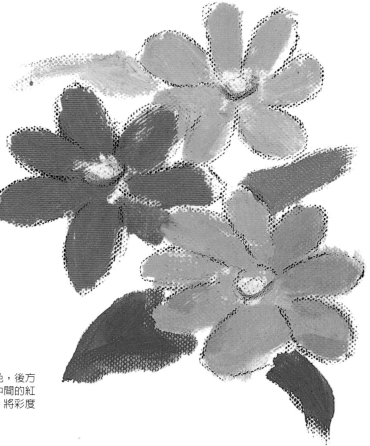

前方的花朵為高彩度，後方的花朵則混入大量白色以做成低彩度，以表示前後的位置關係。

前方為鎘黃色及鎘紅色的混合色，後方則再混入白色以降低彩度。正中間的紅色為混入極少量的補色—綠色，將彩度調整至前後花朵的中間程度。

藉由改變花朵的彩度可發揮引導視線的
作用。如本圖所示視線即由前方高彩度
的花朵帶向後方混合白色的低彩度花
朵，最後再引導至明亮的背景色。

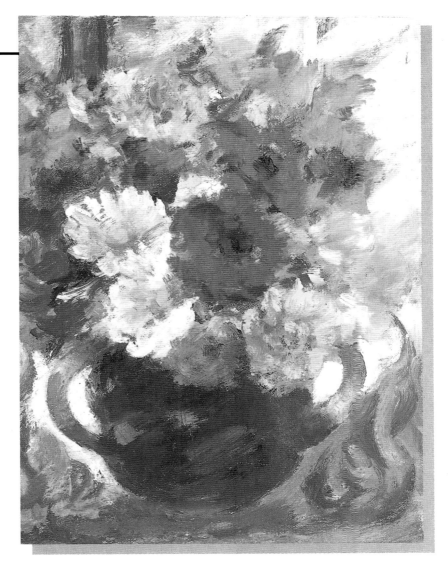

《前方的紅花》

最多量的鎘紅色
少量的洋紅色
少量的白色
少量的群青色
微量的檸檬黃色
以鎘紅色及洋紅色做成鮮紅色後，使用
白色加強亮度。然後再混合極少量以群
青色和檸檬黃色所做成的鈍綠色，降低
彩度。

《後方的紅花》
最多量的白色
較多量的洋紅色
較多量的鎘紅色
少量的群青色
微量的檸檬黃色
以洋紅色及鎘紅色做成紅色後，混合少
量的群青色變成紅紫色。再加上些微的
檸檬黃色降低彩度，最後混合白色調成
明亮的紅色。

使用具活力的色彩=高彩度的紅色及黃色效果

花朵的陰影屬紅色的範圍

以展現色彩性的刺激感為目標，故於黃花的陰影中，針對紅色背景色的反映效果，加以處理。因與背景之間的關係，所以能將焦點設置於花朵上。為能活用鎘紅色及鎘黃色的高彩度，因此有些地方可拿顏料直接使用。除此之外便需藉由混色來降低彩度。

《前方花朵的陰影》

《後方花朵的陰影》

雖使用背景的紅，但因為比黃色還暗，故能表現出立體感。

與背景的紅色同色調，表現出溶合的感覺。

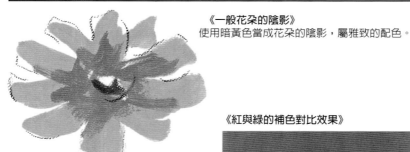

《一般花朵的陰影》
使用暗黃色當成花朵的陰影，屬雅致的配色。

《紅與綠的補色對比效果》

因為葉子的綠色與背景的紅色為補色關係，故產生強烈色彩對比。不過互為補色的二種色彩明度若相同，則雙方的形狀將變得不清楚。因此其中的任一顏色有必要改變明度。

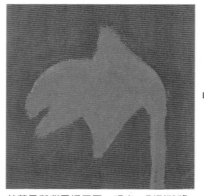 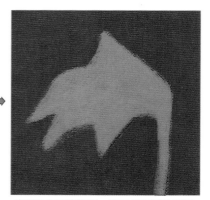

若葉子與背景採用同一明度，則形狀將變得不明顯。

將背景的紅調暗後，葉子的形狀也就變得鮮明。

提高主題物黃花的彩度，另外陰影部分則採用背景的高彩度紅色，此種製造色彩性的
刺激為表現派的處理方式。

《前方花朵的陰影》

◀ 於鎘紅色中混合些許的鎘黃色。某些
部分可直接單獨運用鎘紅色。

《後方花朵的陰影》

於鎘黃色中混入洋紅色，即變成低彩
度的紅色。 ▶

秋山的顏色 = 由紅紫變藍的色彩遠近感

以紅、紫、藍的順序表
示遠近感

　　隨著山脈越來越遠，藍度也就漸強漸明亮。至於色彩的鮮艷程度，也就是指距離越遠彩度為越低的鈍色，越前方則彩度越高。另外為使近景的形狀明顯而稍微省略遠景的描繪，此舉將使遠近感更強烈，也會產生將視線由前方引向後方的效果。

《以顏色表示遠近感》

天藍色

群青色

洋紅色

鎘紅色

鎘黃色

由前方的橙色開始，越往深處則色相越接近藍色，以此表現遠近的感覺。

利用白色降低彩度。以混合白色降低彩度的方式來表現遠景，可強調遠近感。

《顏色的遠近感及筆觸》

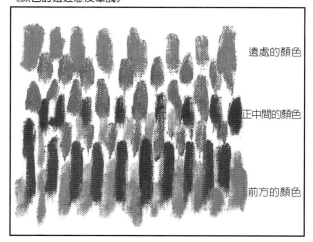

遠處的顏色

正中間的顏色

前方的顏色

使用同種類的前後色彩，由前方往後方、後方往前方的深入方式畫出縱向線條，以展現出自然遠近感。縱向筆觸的強度約在圓筆的金屬圈碰上畫板左右，不可一筆畫到底，而是每筆之間應有停頓的感覺。

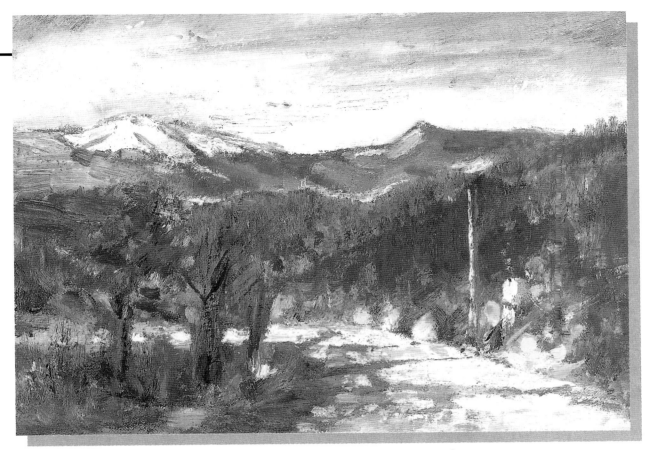

以縱向筆觸及色彩來顯示遠近感，為印象派畫風的表現。

《偏紅的中間色的前方山脈》

最多量的洋紅色
較多量的鎘黃色
少量的白色
微量的群青色
於洋紅色中混合鎘黃色做成暗紅橙
色，再加上少量的白色以增強亮度。
然後再混入群青色以降低彩度。

《偏紫的中間色的中景山脈》

最多量的白色
少量的群青色
少量的洋紅色
少量的天藍色
微量的檸檬黃色
於白色中混入少量的群青色及洋紅色
來做成紫色，再混入少量的天藍色而
變成明亮的藍紫色之後，再混入些微
的檸檬黃色以降低彩度。

《偏藍的中間色遠景山脈》

最多量的白色
較多量的天藍色
少量的群青色
少量的洋紅色
微量的檸檬黃色
為能調出近似遠景般白亮藍色，首先
需於白色中混合天藍色做成亮藍色。
然後再混入群青色變成暗藍紫色，最
後加上洋紅色及檸檬黃色以降低彩
度。

橙色領域的色彩

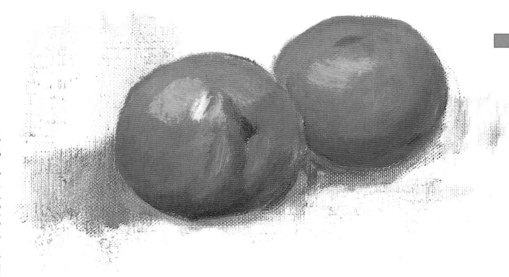

在橙色的領域之中以鮮艷的鎘橘色為首，其他還有中間色的膚色及暗橙色的馬斯橘。混入鎘紅色或鎘黃色可做出偏紅或黃的橙色。調配低彩度的暗橙色時，可混入綠色或藍色或補色。

由鎘紅色及鎘黃色做成橙色後，再使用白色或褐色調整明暗所完成的顏色為一種缺乏色彩幅度的單調表現。

市售橙色領域的顏料

鎘橘色：偏紅的橙色。含有鎘紅色、鎘黃色。

鎘橘紅色陰影：偏紅的橙色。含有鎘紅色、鎘黃色。

馬斯橘：偏紅的橙色。含有洋紅色、群青色、鎘黃色、白色。

鎘橘黃色陰影：偏黃的橙色。含有鎘紅色、鎘黃色。

永久橘色：偏黃的橙色。含有鎘紅色、鎘黃色。

膚色#4：偏黃的橙色。含有鎘紅色、鎘黃色、白色。

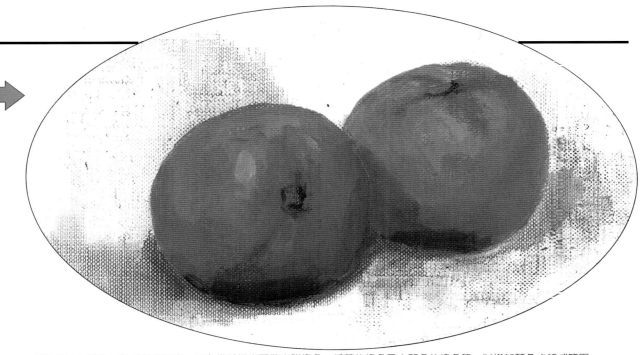

橙色是由鍋紅色、鍋黃色所調出，可多嘗試從中再做出鮮橙色、偏黃的橙色及中間色的橙色等，以增加顏色的質或範圍。

以6原色製成的橙色調色盤

《鮮艷的橙色》
因帶黃的鍋紅色及帶紅的鍋黃色相適度極高，因此可做出鮮豔的橙色。

《偏紅的橙色》
於鍋黃色中混合洋紅色即可做成偏紅的暗橙色。

《偏綠的橙色》
於鍋紅色及鍋黃色所做成的橙色中混合少量的天藍色，即能調出偏綠的橙色。

《暗橙色》
以鍋紅色及鍋黃色做成的橙色，可藉由天藍色量的多寡來調整明暗。

膚色 = 潛藏於中間色的微妙色調

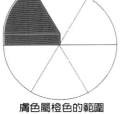

膚色屬橙色的範圍

雖膚色屬於橙色領域的中間色,但在下圖中含帶暖色紅的明亮肌膚及含帶寒色紫的暗沉肌膚皆已超越橙色領域,做成微妙肌膚的中間色來表現充滿豐富色調的裸婦。

《增加膚色之外顏色的漸層》
於鎘黃色及鎘紅色口混合白色後當成基礎色,再加上群青色、洋紅色、天藍色便能表現各種皮膚性質。

《只有明暗的膚色漸層》
僅有白色及褐色而變成單調的表現。

《陰暗側的明亮肌膚》

最多量的白色
少量的鎘黃色
少量的鎘紅色
微量的天藍色
於鎘紅色及鎘黃色所做成的橙色中,混合微量的天藍色以降低彩度。最後再使用白色做成亮黃橙色的中間色。

《暗沉肌膚》

最多量的白色
少量的群青色
少量的洋紅色
少量的鎘黃色
微量的天藍色
背部的暗沉部分,首先以群青色及洋紅色做成鮮紫色,再加上檸檬黃色及天藍色變成暗紅紫色。最後再混合白色便成為偏紅紫色的中間色。

《右肩的明亮肌膚》

最多量的洋紅色
較多量的白色
少量的鎘黃色
微量的天藍色
以洋紅色及白色做成亮粉紅色後,再混合鎘黃色變成鈍橙色。然後混合天藍色做成稍稍偏紫的中間色。

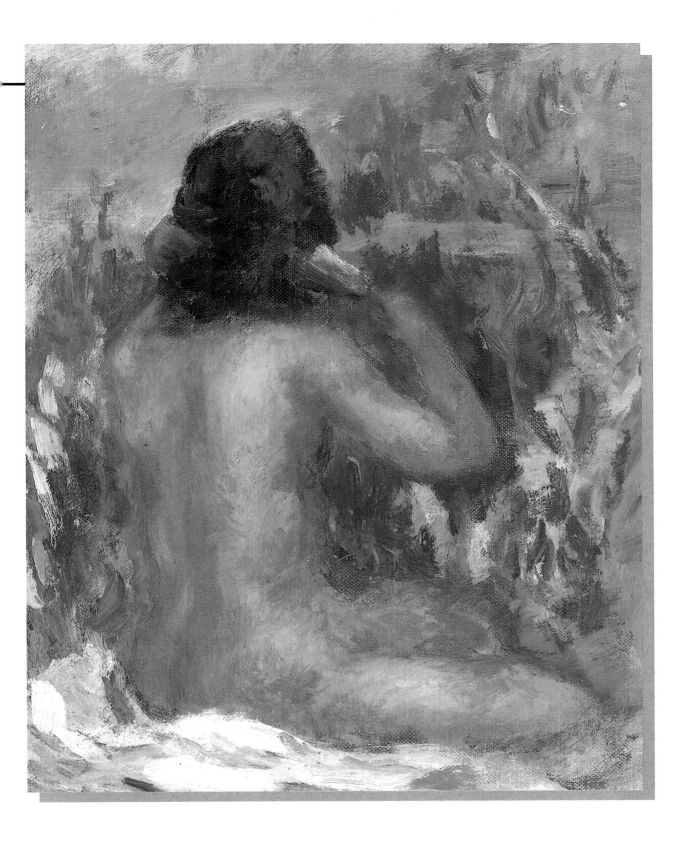

風景畫中的人物＝反映周圍綠色的膚色

膚色為綠色的加法混色

於屋外描繪人物時，一定得以加法混色將周圍綠色反射至肌膚上。在橙色的明亮肌膚中混合亮藍色，可表現出融合於風景中的柔和氣氛。因此省略臉部的細節部分，而以單純化的塊狀色彩加以表達。

《發揮稜邊的筆法》
即使為相同顏色的草原，凸顯稜邊的畫法會比利用柔和筆法、將顏料塗厚的方式，更能帶來緊張感。

《衣服上柔和的圓狀皺折》
以平筆筆觸上下來回2～3次混合亮黃色及暗藍色的邊界線，則能描繪出鬆緩的圓狀皺折。

《反映綠色的臉部膚色》

最多量的白色
少量的檸檬黃黃色
少量的鎘紅色
微量的天藍色
微量的群青色
以檸檬黃色及鎘紅色做成鈍橙色後，再混合極少量的天藍色和群青色成為低彩度的膚色。然後混合白色以調整明度。

《手腕的膚色》

最多量的白色
較多量的鎘黃色
較多量的鎘紅色
微量的天藍色
於較多量的白色中混合同量的鎘紅色及鎘黃色成為亮橙色，再加上些許的天藍色便能降低彩度。

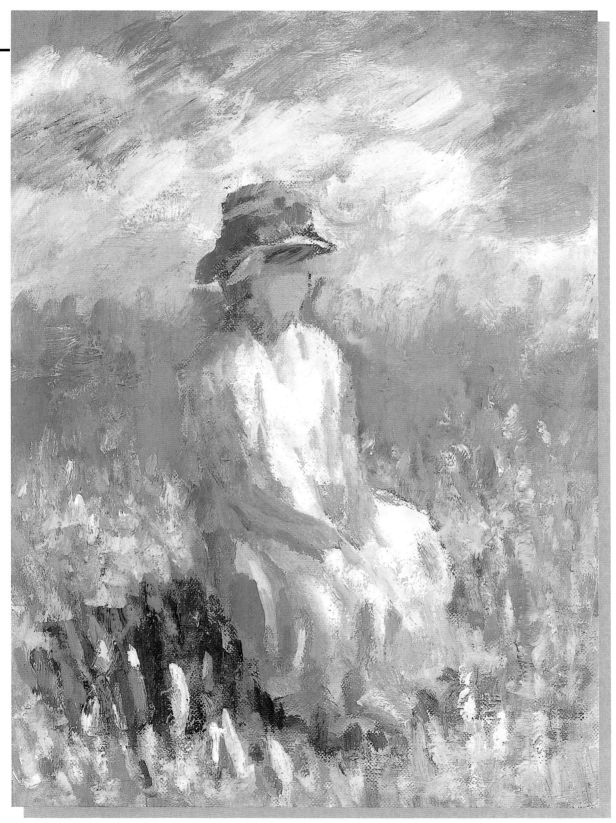

在灑滿陽光的戶外描繪人物時，省略臉部的眼、鼻、口，使用反映周圍綠色的塊狀色彩為印象派畫風的表現。

朝霞的天空＝由橙色變成藍紫色的漸層

由橙色進入紫色範圍

由太陽周圍橘色開始至水平線邊際紫色為止的朝霞天空，是個美麗的漸層變化。若以高彩度的鮮艷色彩來表現此種變化時，因同種類顏色之間的接續並不完美，故無法變成自然的漸層色。雖是不同所屬的顏色，只要為低彩度的中間色，即能自然的接續。

《天空漸層色的表示方法》

接下來說明天空漸層色的簡單表現方法。從上方開始依鎘黃色、鎘紅色、洋紅色、群青色的順序，區分各基礎色後上色。其次利用畫筆混合各顏色間的界線使其糢糊後而連接。然後再加上白色做成低彩度的中間色，便完成自然的漸層。

→

《4種基礎色的上色》
依鎘黃色、鎘紅色、洋紅色、群青色之順序上色。

《做成中間色》
混合邊界線的各顏色後，再混合白色做成低彩度的中間色，便形成自然的漸層。

《反映太陽的波浪》

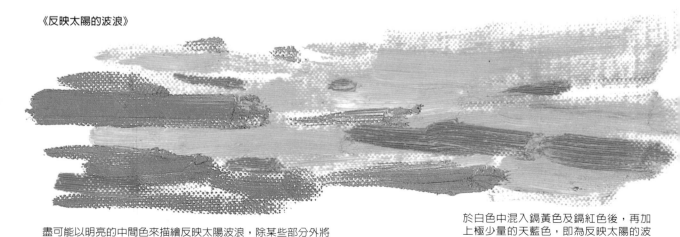

盡可能以明亮的中間色來描繪反映太陽波浪，除某些部分外將波浪的陰影調暗後，就能表現朝霞的海面。

於白色中混入鎘黃色及鎘紅色後，再加上極少量的天藍色，即為反映太陽的波浪顏色。

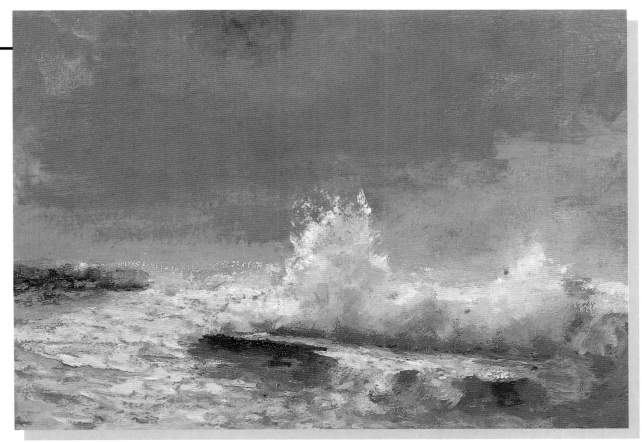

以隨著晨光慢慢變化的天空漸層色及沐浴在此光芒下浮動的海浪，來展現印象派的畫風。

《太陽周圍的顏色》

最多量的鎘黃色
較多量的鎘紅色
少量的檸檬黃色
少量的群青色
於鎘黃色及鎘紅色混色所調成的鮮艷橙
色中，混合以檸檬黃色及群青色做成的
鈍綠色後，做成低彩度的中間色橙色。

《遠離太陽的天空》

較多量的白色
較多量的群青色
少量的洋紅色
少量的鎘紅色
微量的檸檬黃色
於群青色及洋紅色混色所調成的鮮艷紫
色中，混合以鎘黃色及檸檬黃色做成的
鈍橙色後，做成低彩度的中間色紫色。

《近水平線的天空》

最多量的群青色
較多量的洋紅色
少量的鎘黃色
微量的白色
做成鮮艷的紫色後，以其補色的鎘黃色
降低彩度，然後再加上白色做成中間色
的紫色。

後序

　　本書以新觀點爲出發點，使用簡單易懂的方式，來解說尙無人提出的油畫混色構造。倘本書所描述的觀念能改善混色的情況，則甚感榮幸。就繪畫的表現來說，是與畫者本身息息相關，而混色技巧解說只不過能幫助創作而已。但藉由顏色的操控卻重新賦予色彩新的生命，這也是創作時的重要手段。色彩的優劣與能否感動畫者本身有關，因爲如果自身也深深受到感動，那觀畫者自然也會有著相同的感受，不是嗎？觀畫者與畫作之間的互動也就因此展開了。

　　最後要向協助本書解說部分的horubein工業株式會社以及各相關人士致上十二萬分的謝意。

鈴木輝實　　SUZUKI　TERUMI

1946年於福島縣出生。'69年畢業於太平洋美術學校。'74年獲得太平洋展文部大臣賞。'84～'85年於現代裸婦畫展中參展。'85年於荷安＆米羅國際設計展中參展。'86年於第29屆安井賞展出作品。'88年於昭和會展受邀參展。'91年於福島美術畫家連展中受邀參展。'91年於安田火災美術財團獎勵賞中參展。目前於千葉縣市川市主持彩花堂繪畫研究所，爲太平洋美術會會員。
彩花堂繪畫研究所：千葉市市川市市川1―7―15
TEL：047―324―2002

油 畫 簡單易懂的混色教室
創造屬於自我的色彩

出版者	新形象出版事業有限公司
負責人	陳偉賢
地址	台北縣中和市235中和路322號8樓之1
電話	(02)2920-7133
傳真	(02)2927-8446
編著者	鈴木輝實
總策劃	陳偉賢
執行企劃	黃筱晴・洪麒偉
電腦美編	郭衍錡・洪麒偉
封面設計	洪麒偉・黃筱晴
製版所	興旺彩色印刷製版有限公司
印刷所	利林印刷股份有限公司

總代理	北星文化事業股份有限公司
地址	台北縣永和市234中正路462號B1
電話	(02)2922-9000
傳真	(02)2922-9041
網址	www.nsbooks.com.tw
郵撥帳號	50042987北星文化事業有限公司帳戶
本版發行	2009 年 9 月
定價	NT$380元整

油畫 簡單易懂的混色教室：創造屬於自我的色彩
/ 鈴木輝實編著．--第一版．-- 台北縣中和市：
新形象，2009.09
　　面：　公分--
　　ISBN 957-2035-48-7 (平裝)

　1. 油畫-技法
948.5　　　　　　　　　　92004257